目錄

U0030608

簾幕尚未揭開，
舞台一片黑暗。

序幕

前言

卡洛琳・鮑曼（Caroline Baumann），館長
庫柏休伊特設計博物館（Cooper Hewitt, Smithsonian Design Museum）

　　過去，博物館就像是一座座嚴肅的文化宮殿，肩負起保護文明寶藏的重責大任，莊嚴得令人生畏。現在，博物館已經越來越開放，也更加著重參與感，人們會來到這裡參觀、學習、動手體驗與相互交流。

　　在庫柏休伊特設計博物館，說故事便是其中一項根本之道。我們講述著形形色色的故事，像是設計師的人生歷程、設計的過程、科技的力量和材料的演進。我們還談起設計產業如何為社會帶來改變，設計師又是如何累積自身的專業。每一次展覽、活動和每一篇網站文章，都有不同的敘事弧線（narrative arc）。

　　而庫柏休伊特設計博物館的觀眾，則能從他們在這裡看到的藝術品和概念中，發想出屬於自己的故事。每次參觀博物館，都是一趟穿越感官世界的獨特旅途，每一趟路途中，也有不同的跌宕起伏。無論是專業設計師、大學生、小學生或國外觀光客，來到博物館裡都能找到各自的體驗，也將訴說出完全不同的參觀故事。

　　庫柏休伊特設計博物館以各種形式出版創作成果，從展覽手冊、與設計相關的論文專書，到電子書甚至著色書都有，每一份出版品都蘊含了獨到的觀點，各自探索了創作的方法和實務。這本《圖解設計故事學》可說是為設計教育領域注入了新血，作者艾琳・路佩登（Ellen Lupton）是庫柏休伊特設計博物館多年的當代設計策展人，她將各式各樣迷人的觀點匯聚在書中，探索敘事如何影響設計。這是一本既有趣又實用的書，對設計師、教育工作者、學生和客戶都很有幫助，如果你想要以設計來啟發行動或激發情感，這本書也會讓你獲益良多。好好享受吧！

致謝

艾琳·路佩登，資深當代設計策展人
庫柏休伊特設計博物館

二〇一五年九月，我第一次向庫柏休伊特設計博物館的同事提出想法，希望能出版一本關於設計和說故事的書，後來獲得館長卡洛琳·鮑曼和策展總監卡拉·麥卡蒂（Cara McCarty）的大力支持，我真的高興又感激，更十分榮幸能在兩位的幫助和多位專家的指導下將想法付諸實踐。

如果沒有庫柏休伊特跨平臺出版總監潘蜜拉·霍恩（Pamela Horn）投注的心力和衝勁，我永遠也寫不完這本書。每當我覺得這是一項不可能的任務時，她都會推動我繼續前進，不斷帶來新的資訊和方向讓我探索。在整個創作過程，她全心全意地幫助我，把這本書當成了她生活中的優先事項。馬修·甘迺迪（Matthew Kennedy）是這本書的編輯，他擁有敏銳判斷力和機智，和他一起工作總是十分有趣，又很有效率。

過去十年間，我在巴爾的摩的馬里蘭藝術學院（Maryland Institute College of Art, MICA）教書，課程始終圍繞著經驗和交流這兩個核心觀念，因為設計已不再只是埋首製作靜態物件和繪製圖像，而是一種因應時代變化，並強調互動的事業。我十分感謝MICA的學生和同事，他們的作品展現了故事的力量，其中的創造力更帶給我許多啟發。也特別感謝馬庫斯·西文（Marcus Civin）、布蕭凱特·霍恩（Brockett Horne）、葛玟·基斯利（Gwynne Keathley）、珍妮佛·寇爾·菲利浦（Jennifer Cole Phillips），還有我指導過的研究所和大學同學們。

當年我有幸就讀了約翰霍普金斯大學（Johns Hopkins University）的寫作碩士班，正是在那段時間，我開始研究敘事理論和機制，並探索設計實務和說故事之間的重疊之處。我非常感謝當時給我諸多教導的老師們，尤其是威廉·布雷克（William Black）、馬克·法林頓（Mark Farrington）、凱倫·霍普特（Karen Houppert）和珍妮·瓦納斯科（Jeannie Venasco）。

許多藝術家、插畫家和設計師都將他們的作品分享給這本書，感謝他們每一位的才華與慷慨。其中，我親愛的好友兼長期合作夥伴珍妮佛·托比亞斯（Jennifer Tobias）的貢獻最是無可比擬，這本書是我們兩人共同努力的成果，無數的周末裡，我們一起畫畫、討論和思考，以全副的熱誠完成書稿。也感謝我的朋友兼學校同事傑森·戈特利布（Jason Gottlieb）在設計封面時，投注了這麼多的心思和創意。

非常感謝我的朋友和家人們的耐心和關心，感謝我的「父母們」：瑪麗·珍·路佩登（Mary Jane Lupton）、肯恩·鮑德溫（Ken Baldwin）、威廉·路佩登（William Lupton）和勞倫·卡特（Lauren Carter），還有我的孩子們，傑伊·路佩·米勒（Jay Lupton Miller）和露比·珍·米勒（Ruby Jane Miller）、我的妹妹茱莉亞·萊因哈德·路佩登（Julia Reinhard Lupton）、我才華洋溢的丈夫亞伯特·米勒（Abbott Miller）、我的朋友艾德華和克勞蒂亞，以及所有米勒家的姐妹們。

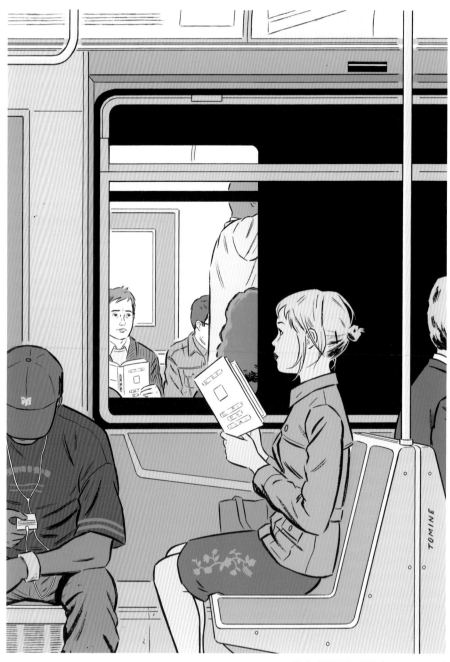

繪者：艾德里安·托曼（Adrian Tomine）

緣起

第一次聽到「設計就是要解決問題」這句話，是我還在紐約柯柏聯盟學院（The Cooper Union）念藝術的時候。當時是一九八〇年代早期，Photoshop、數位字型或網路根本還沒有出現。老師告訴我們，若想要解決與視覺有關的問題，設計師就要以理性的手法來應用各種簡單的形式。紐約地鐵的標誌系統就是一件能解決問題的傑出作品，用現在的眼光來看依然十分出色。設計大師馬西莫‧維涅里（Massimo Vignelli）與鮑伯‧諾達（Bob Noorda）運用無襯線字體和明色系的圓點，設計出一整套標誌，把越來越凌亂的地鐵路線整合起來。整套視覺系統經過許多年研究，終於在一九七〇年正式上路，一目了然又便於維護，不僅解決了當年的問題，還沿用四十年至今。

然而，這套大都會運輸署（MTA）的標誌系統遠比你想得更加豐富，可不只是告訴你A線列車途經何處而已。它們首度亮相時，那些簡明的白色字母和搶眼的彩色圓點，所揭露的是一種全新的理性交流語言，不僅能夠解決問題，還體現了許多設計思維與方法，將脫韁野馬般的地鐵路線收束成一套政府管理的公共機構，傳達出有序、可靠與提升公民生活的價值。

當年還是學生的我，常覺得光是解決問題，無法充分體現設計實務的豐富性。美、感覺與感官呢？還有幽默、衝突和詮釋呢？後來我以設計和寫作為業，一路上都仍在思考這些問題。我對設計和語言間的關係深感著迷，於是便寫了文字設計與語言學的理論。在馬里蘭藝術學院教書之後，我也和學生們一起探索各種不同的應用方法，包含體驗設計、多感官設計、設計思維和感知心理學。現在我在庫柏休伊特博物館擔任策展人，籌辦了許多展覽，探索設計師如何處理女性主義、身體和使用者等議題。庫柏休伊特設計博物館豐富的館藏令我驚嘆不已，從馬西莫‧維涅里繪製的地鐵圖草稿，到宛如哥德復興式建築的鳥籠都有，這間博物館的收藏如此包

解決問題 ———

說故事 ———

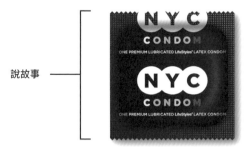

羅萬象，將設計視為一種多元化的文化事業。

　　但地鐵也不僅僅是一套理性至上的運輸系統，它還是人們打瞌睡、談戀愛、喝醉、迷路，甚至是結束生命的地方。列車不斷往返，旅客在月台上低語，還有各式各樣的廣告刊板，從內褲到抗皺霜無所不賣。二〇〇八年，設計師伊夫・貝哈爾（Yves Béhar）便以地鐵標誌為靈感，設計了一系列免費的保險套，由紐約衛生局發送。地鐵的彩色圓點被運用在保險套包裝上，象徵人們在城市裡四處漫遊、自由交流，可能遇見愛情，也可能遭逢危險。貝哈爾的設計以人為本，理性解決問題的同時，也融入了感性的敘事。

　　這本書將探索說故事和設計之間的關聯。故事往往描繪事件並激發好奇心，它的篇幅可能比一首打油詩還要短，也可能會如史詩一般長。而設計則是運用形狀、色彩、材料、語言和系統思考來改變事物的意義，舉凡交通標誌、網路應用程式，到洗髮乳的瓶罐或緊急避難所，都會因設計有所不同。設計能體現價值、傳達理念，能為人們帶來快樂、驚喜，進而促使我們採取行動。無論是設計出互動式的產品或內容豐富的出版品，設計師所做的，都是邀請人們進入一個場景，探索其中所包含的意義，並去觸碰、思索、漫遊和行動。

　　本書將以說故事的觀點，來探索視覺傳達的心理學。人們總會不斷找尋方法或創造出自己的一套模式來認識這個世界，當原本的模式受到挑戰，我們往往會感到新奇、刺激，有時也會覺得挫折。而將說故事融入設計，能讓消費者對產品和內容產生想像，進而引發行動和行為。

　　前陣子我去黎巴嫩貝魯特演講，一位年輕女孩在活動結束後跑來找我，充滿熱誠地與我討論創作實務。「設計最讓我興奮之處在於，它讓資訊有機會進入人們的內心，」她說道。故事也是如此。好的故事會口耳相傳、廣為人知，只要一個好的句子，便能將創作者的想法傳遞給讀者。這就是史迪芬・平克（Steven Pinker）在他那本精彩的指南《寫作風格的意識》（The Sense of Style）裡所談論寫作的方式。然而，好的寫作不僅能夠傳達資訊，厲害的創作者還能透過故事呈現情感、感受和風格，並賦予角色生命，讓場景歷歷在目。當大家使用了他們所設計的產品、看見他們

繪製的圖像，或參與遊戲互動時，都是一次次能量的交流，而不只是接收資料與事實而已。這些能量交流來自於創作者和觀眾、製作者與使用者之間的互動，他們彼此之間是一種動態、互惠，並極富創造力的雙向關係。

　　你可將這本書視為創作行動的腳本。我在書中所介紹的工具和概念都能應用於當今的設計實務上，現在的設計不僅隨時在改變，也更以使用者為中心。你將在書中學到如何使用圖片、表格、寫作和其他方法，來進行創新與分析。

　　本書共分為三個部份。第一部份是「行動」，探索了常見的敘事方法，包含敘事弧線和英雄旅程。設計師在思考使用者與產品及服務的關係時，便可以將這些方法應用在其中，比如當使用者開啟某個小裝置、辦理銀行帳戶，或者到訪圖書館等等，這些過程其實都有各自的敘事弧線，有不同的跌宕起伏，更包含了迥異的期待和懸念。設計就是一門未雨綢繆、預測未來的藝術。若要規劃場景和設計故事，就必須學習使用相應的工具和技術，才有能力去設想未知的情況、反思當下的狀態，進而規劃出可能的解決方案。

　　第二部份「情緒」則著眼於設計如何影響我們的感覺、情緒和共鳴。「共創」（co-creation）便是其中一種方式，能與使用者建立共鳴，進而設計出改善生活的解決方案。而想要做出引發共鳴的作品，設計師必須認知到，每位使用者的情緒歷程都包括了高低起伏，各個階段中，會有不同的煩惱、憤怒和滿足，畢竟沒有人會成天歡欣鼓舞。

　　第三部份「感官」聚焦於感知與認知。故事的發展取決於事件，人們的感知也是如此。舉凡凝視（gaze）、完形法則（Gestalt principles）和直觀功能（affordance）等原則，都將感知視為一種創造秩序和意義的動態過程。人的感知是十分活躍的，並且隨時都在改變，每當人們看見、觸摸和使用我們設計的作品，就會產生感知，比如說，光是運用顏色和形狀，就能觸發多種感官的實際經驗。設計當然可以先將人們引導至某種特定方向，但最終，使用者還是會擁有各自的體會。這本書涵蓋了許多設計師可以用來衡量專案的工具，例如，寫作技巧有助於設計師傳達出清晰生動的故事，好讓客戶和同事都能理解，而說故事清單則能在專案執行期間，幫助設計師檢視相關問

題，你的作品中有沒有故事情節？有沒有向使用者提出行動呼籲？你有沒有機會與潛在使用者建立共鳴？是否能讓觀眾積極互動、創意觀看？有沒有運用設計元素來邀請使用者參與故事？

　　這是一本關於設計過程的書，同時也探索了該如何談論設計。設計師能運用故事來觸發情緒或消除疑慮，也能闡述事實或影響觀點。使用一個應用程式的過程就好像歷經一趟旅行，都需要花上好一段時間，過程中會接收到不同的聲音、景象和觸覺回饋。而且就像旅途中會碰到路障，使用新程式的過程中也會遇上一些阻礙，像是電池沒電了、信用卡刷不過，或者不斷跳出來的無意義視窗，不僅破壞了使用體驗，還耽誤了我們的時間。這些都是我們日常劇場中的小場景，可能包含了愉快的感受，也可能帶來麻煩，端看這些體驗最初是如何被計畫的。

　　希望你會喜歡這本書，把它當成你的工具，因為這本書的設計初衷，就是希望能讓設計師一邊創作一邊閱讀。這本書充滿了趣味的圖片，在以文字書寫而成的故事旁邊，講述著屬於自己的圖像故事。謝謝庫柏休伊特設計博物館的同事，以及我在馬里蘭藝術學院的學生和合作夥伴，若是少了他們的支持和啟發，這本書便不可能誕生。

　　現在的設計師不再只是製作商標或穀片包裝盒而已，而是要有能力打造出各種情境，持續激發人們身體和心理狀態的反應。

現在的設計師不再只是製作商標或穀片包裝盒而已，而是要有能力打造出各種情境，持續激發人們身體和心理狀態的反應。

第一幕｜行動

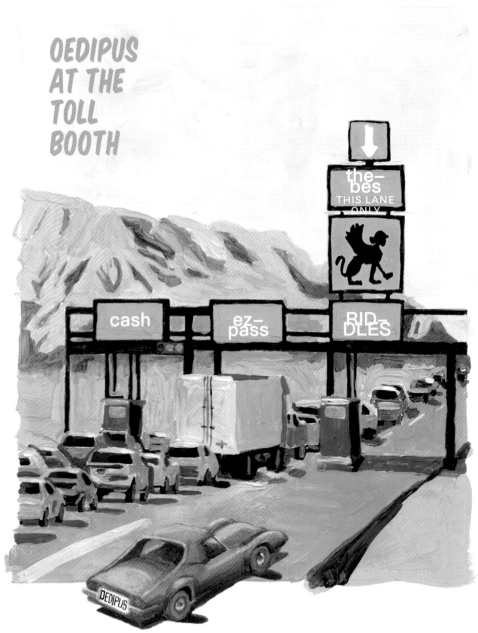

繪者：艾琳·路佩登

第一幕

行動

　　某次在紐奧良的一場研討會上，一位年輕的設計師問我目前手上在進行什麼樣的案子。我告訴他我正在寫一本關於說故事的書，他面露擔憂。「你有沒有聽過一個詞叫『狗屁障眼法』？」我說沒有。

　　「施德明（Stefan Sagmeister）受訪時說的，」他解釋，「他覺得說故事的手法全是鬼扯。你可以去看看那則訪問。」

　　在那則訪談中，紐約設計師施德明大肆批評了一位同行，對方為主題公園設計雲霄飛車，並自稱是一個說故事的人。施德明說，所謂的說故事根本只是「障眼法」，設計師用這種手段來為作品增添魅力和聲望。他認為雲霄飛車的設計師該做的不是說故事，而是要好好設計他的雲霄飛車，因為這本來就已經是一個很有趣的挑戰了。

　　然而，雲霄飛車的架構確實和說故事相同。兩者的旅程都從平緩之處開始，接著逐漸走向高峰。列車緩緩爬上軌道，沿途儲存的能量會在到達最高點之後，咻地一聲高速落下，這一瞬間的能量釋放不僅包含了實體層面，同時也有情感層面，乘客們的瘋狂尖叫就是屬於後者。

　　雲霄飛車設計師放大旅途的情感強度，將懸念引向頂點。作曲家喬爾・貝克曼（Joel Beckerman）在他的《音爆》（Sonic Boom）一書中便曾提到，有位雲霄飛車設計師特意在列車駛至達頂峰前，安插入了一段無聲的停頓。突如其來的死寂讓乘客們不禁害怕起來。出了什麼事？機器該不會壞了吧？是不是有什麼可怕的事情要發生了？

　　電影人也經常運用類似的技巧來製造懸念，像是在反派現身之前讓場面凝結。接下來的篇幅中，我們將探索一些故事背後的架構，包含敘事弧線的爬升和下降，以及英雄旅程的迴圈。

THE STORY COASTER

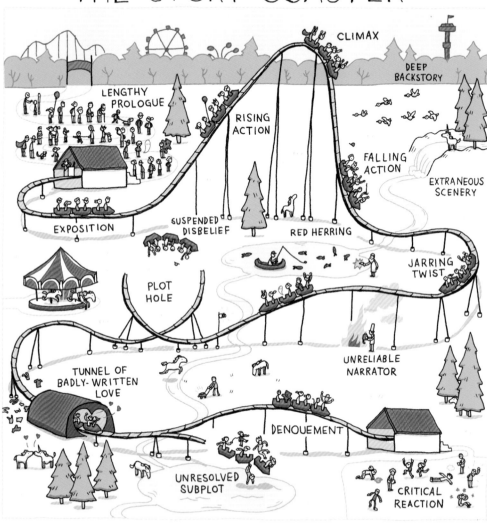

繪者：格蘭特・史奈德（Grant Snider），
原刊載於《紐約時報書評》（New York Times Book Review）

設計師有時會將建築物、椅子或海報視為靜態作品，但我們漸漸發現遠非如此。舉例來說，醫院或機場等建築物都是許多實體空間組合在一起，包含入口大廳、接待區、走道和座位等等，每個房間更是特色迥異，有的寬敞、有的擁擠，有些明亮、有些昏暗，或許還有幾間比較溫暖、幾間比較低溫，也有柔和或剛毅的內部裝潢，視這些房間的功能而定。而建築物內發生的活動，則有的快速緊張，有的緩慢輕鬆。這些建築都並非「靜止的旋律」，而是流動的，因為時間從來不曾靜止。

就連海報或插圖也是具有互動特質的。我們的目光會在它們的表面上徘徊，從一個細節看向另一個細節，慢慢構築出完整的畫面，也可能特別聚焦在某個特定區塊，使得其他區域變成了背景。書本也是一樣，封面和封底之間涵蓋了時間與空間，即便書本的頁面順序是固定的，但讀者仍然可以從他們所選擇的任何一頁進入和退出。

尤其在小說或電影裡，事件發生的順序與觀眾看到它們的順序不一定相同。像是在一起神祕謀殺中，可怕的殺人行為一定是發生在故事的最早階段，但觀眾剛開始卻只知道有人被謀殺了，還不了解來事情的龍去脈。本書接下來的其中一個章節裡，我們就會看到巴布為了繼承瑪麗阿姨的出租公寓，於是對她同下殺手。要寫一起謀殺案件，作者必須先設定好潛在的結構，這些潛在結構有時被稱為「情節」，接著再一點一點地揭開結構，也就是真正的「故事」，故事中充滿了或真或假的線索來吸引讀者和觀眾。最後，作者才讓隱藏的情節完全見光，將祕密攤開在眾人的眼前。

設計師們當然也要設計結構。客戶在提出建築或網站的需求時，設計師就要知道自己的作品必須包含哪些功能。像是一間鞋店應該會需要規劃展售空間、辦公室、小倉庫和卸貨區。而鞋店的網站則可能需要有商品資料、電商功能、使用者帳號和常見問答等頁面。建築師和設計師們要負責規劃這些實體和虛擬場域的格局，還要思考人們使用這些場域的各種路徑。使用者經驗（UX）設計師會運用圖表和網站地圖來抓出應用程式或網站的結構，並畫下使用者流程（user flow）來展現可能的路徑。

西方文學有一個十分知名的故事，叫做《伊底帕斯》（Oedipus Rex）。故事中，底比斯國王前去請求神諭，卻得知自己將被親生兒子殺害，於是便將

剛出生的兒子丟到荒郊野外等死。這樣還能出什麼差錯呢？沒想到，一位善良的牧羊人救了嬰兒，取名為伊底帕斯。伊底帕斯順利長大成人，還前去挑戰邪惡的人面獅身獸，因為這頭怪物霸佔了底比斯的入口。途中，他在渾然不知的情況下失手殺死了底比斯國王，甚至在擊敗怪物之後，娶了國王的遺孀為妻。可怕的是，國王的遺孀正是他自己的母親。這對新婚夫婦發現真相後，皇后上吊自殺，而伊底帕斯則挖出自己的眼睛，故事便結束了。

哲學家亞里斯多德（Aristotle）視《伊底帕斯》為說故事的通用範本。他寫道，戲劇的本質就是情節。人物、場景和寓意的存在只有一個目的，那就是要強調故事的主要情節。在有效的敘事中，主要情節必須要足夠「有力」，並以慘痛的事件或深刻的體悟來收尾。假如要描寫一隻母雞過馬路，牠當然不能就這樣直接穿越十字路口，必須先有一個令人信服的理由，像是要去尋找牠的雞蛋，或是要拿親子鑑定報告給公雞，牠還需要克服馬路上的各種障礙，可能有車禍、違規左轉的單車騎士、搶業績的交通警察等等。

每個故事都會先提問，並推遲解開謎底。任何戲劇的主要情節都能濃縮成一個問題，例如，伊底帕斯會逃脫他的命運嗎？母雞會不會把出軌的老公送去做成一桶炸雞？當答案逐漸揭開，令人滿足的結局也隨之出現，情節漸趨成熟，故事也完善了。

那隻霸佔底比斯入口的人面獅身獸會用謎語考驗每位旅人，答不出來就會被她吃掉。她的謎語是：「哪種動物早上用四條腿走路，中午用兩條

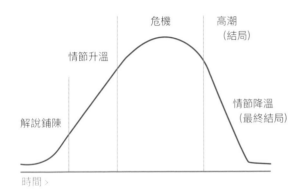

就像雲霄飛車　如同作家傑克・哈特（Jack Hart）所說，「真正的敘事弧線會劃過時間，不斷向前推進，看起來像一道即將斷裂的波浪、一個儲滿能量的佈大包裹。」插圖概念來自傑克・哈特《說故事的技藝》一書（Storycraft: The Complete Guide to Writing Narrative Nonfiction. Chicago: University of Chicago Press, 2011）。

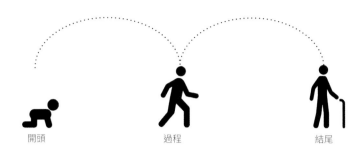

開頭 過程 結尾

腿，晚上則用三條腿？」伊底帕斯說：「答案是『人』。」因為人類剛出生時會在地上爬行，長大成人後直立行走，年邁之後則拄著拐杖。人面獅身獸的這則謎語，將人的一生分為三個階段：開頭、過程和結尾。

　　情節會驅動故事，也推進設計過程，而設計能為世界帶來許多改變。「情節」是「互動」的核心，而設計則同時包含靜態與動態。著手創作之際，設計師會思索許多問題，像是，這件產品或服務能為人們做些什麼，人們又能用它來做什麼？產品要涵蓋哪些功能？假如我們要設計一份日曆，那麼就不該只是記錄事件的功能而已，要把它想像成一個工具，用來規劃寶貴的生活資源。相簿更不僅僅是存放照片的地方，而是編輯與分享個人經歷的方式。

　　正如同引人入勝的故事一般，經過精心設計的產品、場地或圖像會隨著時間而逐漸展開，並使我們得以與之共同創造記憶、產生連結。這樣的設計中會包含角色、目標、衝突和生動的感官體驗。舉例來說，之前我曾看過一個防盜腳踏車的群眾募資活動，他們的宣傳影片以戲劇化手法拍攝，加上充滿懸疑的配樂，讓腳踏車和騎士化身為打擊犯罪的英雄。專賣情趣服飾的商店則會用柔和的光線和豆蔻薰香，來牽引出火辣的閨房樂趣。每一個經過設計的圓形圖、零售空間、食品包裝，甚至是病房，都必須透過語言、光線、顏色或形狀來傳達價值。我們則用頭腦和身體來接觸這些設計，所有聽到的聲音、摸到的材質、嘗起來的味道和聞到的氣味。都會促使我們展開行動，並增添新的記憶。

工具
敘事弧線

一八六三年，德國劇作家兼小說家古斯塔夫‧弗賴塔格（Gustav Freytag）提出了敘事弧線的概念。他將戲劇分為五大部份：解說鋪陳（exposition）、情節升溫（rising action）、故事高潮（climax）、情節降溫（falling action）與最終結局（conclusion or denouement）。這套實用的故事公式通常會被畫成一座金字塔，故事高潮位於情節行進的最高點，又被稱為「弗賴塔格金字塔」（Freytag's pyramid）或「弗賴塔格三角形」（Freytag's triangle）。

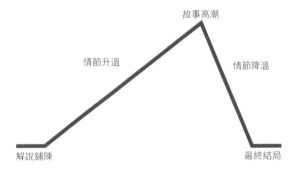

敘事弧線：
三隻小豬

故事高潮：……就從
煙囪溜進屋子裡

第三隻小豬用
磚頭蓋房子。

第二隻小豬用
木頭造房子。

第一隻小豬用稻
草搭房子。

然後掉進滾
燙的壁爐。

大野狼吹不倒磚
頭屋，於是……

大野狼又吹垮了
小木屋。

大野狼吹垮
了稻草屋。

解說鋪陳：三隻小
豬決定要各自蓋
房子。

最終結局：三隻小
豬燉狼肉吃，還
安裝「偵狼居家
保全系統」，以防
其他大野狼來找
麻煩。

三隻小豬　任何故事中的任一個場景，都可以是一段小型弧線或一座小金字塔，用以建立更大的完整故事。在「三隻小豬」的故事裡，豬大哥和二哥分別用稻草和木頭搭建出脆弱的房屋，豬小弟則以磚頭蓋出堅固的房子。每棟房子的小故事都讓我們朝向最終結局邁進一步，也就是大野狼從煙囪溜進磚頭屋，並掉進燉鍋的那一刻。三隻小豬把大野狼煮成晚餐，從此過著幸福快樂的日子。繪者：夏努特工作室（Chanut is Industries）。

進階閱讀　《使用者旅程》（The User's Journey: Storymapping Products That People Love. Brooklyn, NY: Rosenfeld Media, 2016），唐娜・理查（Donna Lichaw）著。

跌宕起伏　從高到低，再從低到高，這樣的起伏能使故事產生令人滿足的完整感。在一段豐富的敘事中，故事裡面還會有許多故事，衝突裡也會包含更多衝突。

刺激誘因（inciting incident）或行動呼籲（call to action）往往會用來被當作敘事的開端。例如，國王邀請全國少女來參加皇家舞會，這就是灰姑娘接收到的行動呼籲。但接下來，如果灰姑娘直接前往舞會，馬上遇到王子，然後立刻結婚，就沒有任何值得講述的故事了。又或者，要是三隻小豬住在一個沒有大野狼的社區，並以經濟實惠的貸款方案建造了安全堅固的房屋，情節中也就沒有值得一提的轉折。

任何成熟完善的小說或電影，都可以拆解成好幾十個更小的場景和段落。電影裡幾乎每一個鏡頭，都是藉由劇情中一個特定的目標或意圖來推動。而在所有經過精心構思的文案中，動詞也一定扮演著將主詞推往句點的角色。同樣道理，在產品設計中，使用者從登入到轉貼的每一個動作，都是整個設計敘事之中的一個小場景。

設計決策應該要能輔助使用者的目標與意圖。設計師可以思考，這個顏色、字體或材質是否會激發使用者的感受，或者促進行動？這件產品的視覺和語言能否凸顯它的功能？使用步驟是否足夠清楚、有沒有參與感？

人們在經歷一段體驗的時候，往往也都符合故事的三階段模式，那就是開頭、過程和結尾。像是我們點了一份口袋三明治，一開始會十分期待，接著，我們看見端上桌的口袋餅裡，滿滿包裹著炸鷹嘴豆、醬汁和蔬菜，並聞到了食物的香氣，食慾受到刺激。當我們終於得以張口大啖美食的那一刻，就來到了這段體驗的最頂端，一路享用到最後，已經飽餐一頓的胃於是告訴我們：「到此結束！」性愛也有著類似的過程，期待值累積至最高峰，接著終於開始享受飄然的滿足感。

無論是拆封一份包裝精美的禮物，或打開一袋好吃的洋芋片，都可以視為一段故事的開始。包裝紙的沙沙聲，還有零食鹹香的味道都激發了我們的渴望。同樣地，從應用程式詳盡的操作指示，到螢幕上的功能選單，任何設計都能夠創造出一段戲劇化的弧線，從低到高，從渴望到滿足，而輕柔的提示音或扎實的點擊音效，則能讓使用者知道動作已經完成。設計師可以運用跌宕起伏的敘事弧線，來展示或強調那些得以驅動作品的情感故事或關鍵行動。

在產品設計中應用敘事弧線：

偵狼保全系統

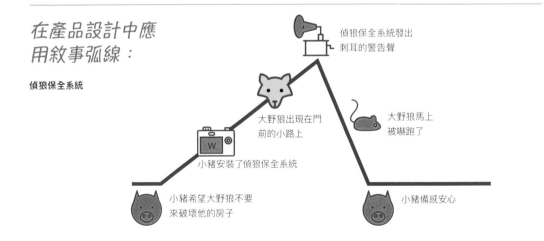

偵狼保全系統發出刺耳的警告聲

大野狼出現在門前的小路上

大野狼馬上被嚇跑了

小豬安裝了偵狼保全系統

小豬希望大野狼不要來破壞他的房子

小豬備感安心

美食與性愛——
愉悅循環

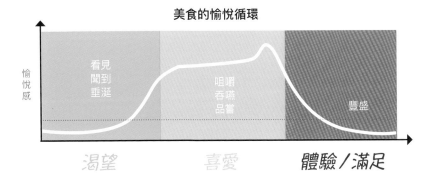

美食的愉悅循環

愉悅感

看見
聞到
垂涎

咀嚼
吞嚥
品嚐

豐盛

渴望 *喜愛* *體驗／滿足*

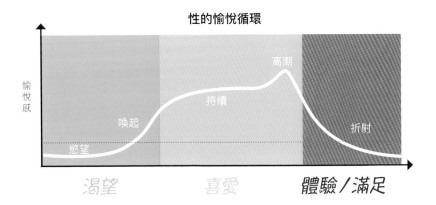

性的愉悅循環

愉悅感

高潮

持續

喚起

慾望

折射

渴望 *喜愛* *體驗／滿足*

愉悅感研究　大腦的活動會在美食或性行為中增加、達到高峰，最後下降，這樣的模式與故事起伏很類似。本圖表參考以下文獻繪製：〈食物愉悅循環的功能神經解剖〉（Morten L. Kringelbach, Alan Stein, and Tim J. Hartevelt, "The functional neuroanatomy of food pleasure cycles," Physiology and Behavior 106. 2012: 307-316）、〈人類性反應循環：大腦將性與其他愉悅經驗連結的證據〉（J.R. Georgiadis and M.L. Kringelbach, "The human sexual response cycle: Brain imaging evidence linking sex to other pleasures," Progress in Neurobiology 98. 2012: 49-81）。

工具
英雄旅程

從荷馬（Homer）史詩《奧德賽》（Odyssey）到電影《星際大戰》（Star Wars）和《瘋狂麥斯：憤怒道》（Mad Max: Fury Road），歷史上的每一個故事裡，都包含著一段英雄旅程（hero's journey）的循環公式。冒險的召喚使得主角離開了平凡的生活，在人生導師、盟友或是智者的幫助下，英雄將能跨越未知的門檻。像是在童話故事《綠野仙蹤》（The Wizard of Oz）裡，桃樂絲前往翡翠城尋求幫助。過程中，她找到一雙神奇的銀鞋、遇上了一群夥伴，還與與反派交手，最終她回到起點，並找到了她所想要的東西。她帶著全新的經歷，回到了老家堪薩斯。

斷循環 約瑟夫·坎伯（Joseph Campbell）在一九四九年的知名著作《千面英雄》（The Hero with a Thousand Faces）解析了英雄旅程，並以許多世界文學名著作為案例來佐證這個循環旅程的概念。一趟英雄旅程通常會包含召喚冒險、盟友幫助，接著進入一個陌生的新場景，通常會是一個「奇怪的地方」，像是伊甸園獲翡翠城。繪者：克里斯·佛奇（Chris Fodge）。

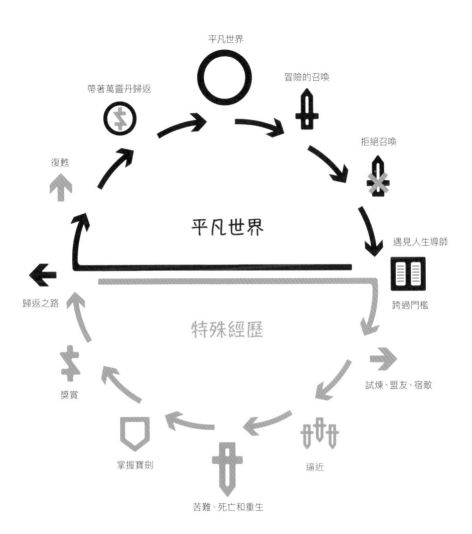

走入迷宮　　IKEA宜家家居提供經濟實惠的餐飲和臨時托兒服務，一家大小都可以在商場裡逗留好幾個小時。有不少消費者實在太喜歡這個品牌了，甚至還會在床鋪區過夜。

雖然這外牆漆成藍色的大型商場擁有許多廣受歡迎的產品和出色的設施，但場內動線有時卻給人感覺像座迷宮，彷彿是刻意要把客人們搞得暈頭轉向。想要找張辦公椅，得先經歷客廳裝潢、廚房展示等各種關卡，最後才能順利抵達辦公桌椅區。然而，IKEA其實並不是一座闖關迷宮，而是一段引導式路徑！闖關迷宮是一種謎題，內含許多難以察覺的轉彎和死路，踏入這種迷宮的人，很可能完全迷失在其中。而引導式的迷宮路徑則是一條預先設定好的路線，有明確的起點和終點，目的就是要帶著我們走完整趟特定的旅途。自從中世紀以來，天主教堂就有這種迷宮路徑，專門用來修行，禮拜者可以在狹小的空間裡走很久，並在過程中禱告。這種迷宮會刻意設計得讓走在其中的人失去方向感，但由於它提供了一條單一路線，行走的人絕對不會真正地迷路。

建築師艾倫·潘恩（Alan Penn）解釋，IKEA商場打造出消費者或多或少都必須依循的引導式路線。進入門口的大廳之後，消費者就來到了展示空間，看著一間又一間的布置體驗區，人們會開始想像自己的居家環境也能搖身一變，成為這種充滿現代感與效率的小天堂。此時消費者就是這趟旅程中的英雄，我們會一路作筆記，收集各項商品的貨架位置，等一下才能到倉儲區拿取。然而，在最終抵達倉庫之前，英雄們還必須穿越偌大的雜貨區，途經成堆的廚具和寢具用品，在這個區域，消費者突然發現自己可以收起他們的小鉛筆，直接從架上取下商品來裝滿購物車，進行了一次「拿了就走」的消費體驗。

闖關迷宮：刻意使人困惑的設計

引導式迷宮路徑：較長且具有特定路徑。

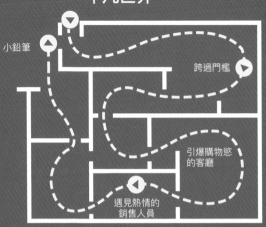

平凡世界

小鉛筆

跨過門檻

引爆購物慾
的客廳

遇見熱情的
銷售人員

IKEA的
引導式路徑

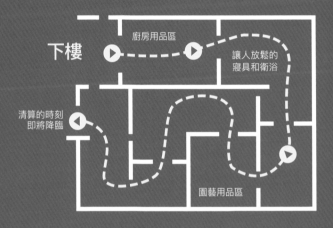

下樓

廚房用品區

讓人放鬆的
寢具和衛浴

清算的時刻
即將降臨

園藝用品區

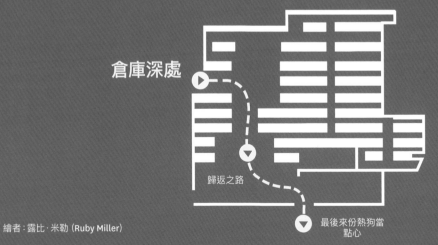

倉庫深處

歸返之路

最後來份熱狗當
點心

繪者：露比‧米勒（Ruby Miller）

引導式路徑　一趟商場或超市之旅也可能像《綠野仙蹤》一般曲折，購物中心甚至經常會誘發的焦慮和恐慌症發作，就算只是隨便逛逛，都會讓人不小心買了一堆東西，並因而背上卡債。

　　找個同伴一起去逛商場，或許就能降低風險，最好是像桃樂絲一樣有錫樵夫和膽小獅護送，而不是一個無聊的男朋友，或一群大吵大鬧的小孩。

　　在典型的美國雜貨店中，肉類、乳製品、蔬果、麵包和熟食等新鮮食物，往往會陳列在店內的四個周圍。食物議題專家麥可・波倫（Michael Pollan）就曾呼籲消費者們逛雜貨店時，盡量只逛四個綠色牆面的商品就好。然而，假如你真的想買一包藜麥或小熊軟糖，就勢必只能深入店員們稱之為「商店中心」的地帶，那裡擺滿了無數色彩鮮豔的瓶罐、包裝袋和盒子。

　　展覽設計師也會努力規劃出一條路徑來引導觀眾。包浩斯學院老將賀伯特・拜耳（Herbert Bayer）與拉斯洛・莫霍力-納吉（Laszlo　Moholy-Nagy）曾合著《展覽設計的基本原則》（Fundamentals of Exhibition Design），這本極具開創性的書於一九三九年出版，其中就解釋

了如何透過一連串的展示空間，來打造出一趟引導式旅程。在那個時期，博物館的內部格局經常是好幾個方正的隔間，並由對稱的出入口相連接。這種傳統的中央軸線設計看似穩定有序，但拜耳和莫霍利一納吉卻驚訝地發現，其實不對稱的開放空間更能夠引導人們走上特定的路徑。

　　兩人於是開始倡導感官更加豐富、元素更加多元的展覽設計方法，運用箭頭圖案、留聲機廣播和機械化的「移動式地毯」，來指引觀眾在展覽空間中走動。到了現代，策展人和展覽設計師則繼續使用各種標誌，並加上燈光、聲音、圍欄和獨特的地標來強制觀眾遵循線性敘事。等觀眾走出這座引導式迷宮，往往會發現自己正身處紀念商品販售區。

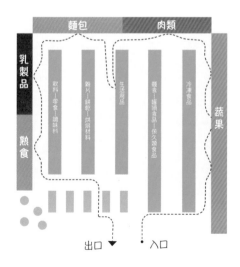

超市漂流記　在超市中，較為健康的食物往往會被陳設在店內的四周圍，加工食品則佔據商店中心。這是因為許多新鮮食品都需要冷藏，也有些會被直接送上烹調檯，對於業者來說，放在周圍區域比較節省成本。繪者：珍妮佛・托比亞斯。

進階閱讀　《展覽設計的基本原則》（Fundamentals of Exhibition Design, The New York Public Library Digital Collections, 1939-12-1940-01），賀伯特・拜耳・拉斯洛・莫霍力－納吉合著。《初級介面的複雜性：購物空間》（The Complexity of the Elementary Interface: Shopping Space, University College London），艾倫・潘恩著。《超市迷途》（All Lost in the Supermarket），麥可・波倫著。《描繪》雜誌二〇一四年五月第四期「食品基礎設施」（Limn, Issue Four: Food Infrastructures. http://limn.it/all-lost-in-the-supermarket/, accessed June 12, 2016）。

展覽參觀路線

對稱與不對稱　古典的博物館建築特點是展廳會相互連接，出入口位置也彼此對稱。雖然從平面圖上看起來井然有序，但當觀眾踏入一座陌生的展館時，他們往往會不知道該先從哪裡開始欣賞。而不對稱的出入口則能讓策展人掌握展覽的整體敘事。

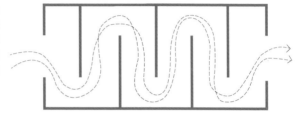

不規則的展間　展覽設計師會運用圍欄和牆上的圖案裝飾，來引導觀眾穿過各種新奇的展間。

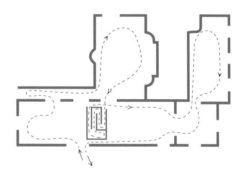

一段路徑，一個故事　策展人和設計師有時會使用簡單易懂的展覽路徑，來打造出整齊劃一的參觀體驗，但這或許不是觀眾最喜歡的經驗。

速食店的劇本

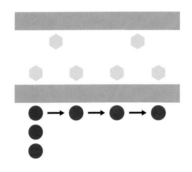

奇波雷
墨西哥燒烤

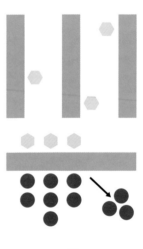

麥當勞

規劃服務　任何產品或服務都需要經過規劃。設計師會問：「作品中應有的行動是什麼？使用者應該要如何完成這些動作？」舉例來說，我們去餐廳不只是為了吃東西，還會希望享受一次令人滿足的餐飲體驗。在奇波雷墨西哥燒烤餐廳（Chipotle），客人們如同參與了一場戲劇演出，整個用餐過程充滿互動性，食物烹煮的過程也公開透明。但在麥當勞，顧客們要排隊點餐，接著再繼續排隊領取食物，而且這些餐點是由烹調人員在後方廚房裡準備的，他們與顧客完全沒有直接的交流。這種用餐過程則明顯是只能被動等待。

將餐廳化為劇場　設計速食連鎖餐廳，不只要詳細理解這個品牌會提供哪些食物，還需要思考更多的細節，像是建築外觀、室內設計、標誌、包裝、菜單、社群媒體策略，以及顧客出入的動線。

造訪速食店就是一趟關於設計與打造品牌的冒險，踏上追尋之旅的勇敢英雄們必須先加入等候隊伍，接著才能點餐和結帳。周遭的各種聲音、元素和圖案設計呈現出速食餐廳的形象，並打造出戲劇化的快節奏氣氛，而店內的格局則使得消費者的行為模式趨於一致。

在奇波雷燒烤餐廳中，客人們會親自參與餐點製作過程。他們要自行挑選豆子、起司和四種莎莎醬來裝滿手裡的紙盒，如同參加了一場充滿互動的的戲劇表演，就連價格和熱量還會令人忍不住緊張起來。整個過程都是公開透明的，沒有任何隱藏之處，人們可以看到自己準備吞下肚的食物，同時接收烤肉時的聲音、視覺和氣味。接下來他們走向收銀台時，食物已經拿在手裡，再加點個薯條、飲料還有酪梨醬，結帳時可就複雜了。

想像一下麥當勞的點餐經過來當作對照。客人魚貫排隊，告訴服務人員自己想吃什麼，接著結帳，然後進入取餐隊伍等候。有時，他們可能不知道要在哪裡等待，因為店內沒有明確的指引，只有許多也在等待的人群，他們手裡拿著發票，感到飢腸轆轆。客人們不會與備餐人員互動，畢竟這些店員們要不就是在店內忙得團團轉，要不就是隱身在後方那深水火熱的備餐台之間。這種疏離的餐飲流程，客人們不僅無法自助，也無法參與到任何心滿意足的體驗。麥當勞的使用者流程對業者來說確實方便，但難以讓客戶感到滿意，而奇波雷燒烤餐廳的用餐流程則是既有趣又充滿互動。

在新興的「快速休閒」（fast casual）餐飲市場中，許多業者都採用了與奇波雷燒烤餐廳樣透明又具有互動的點餐流程，像是連鎖沙拉吧恰普（Chopt），還有韓國快餐館荷銳拉（Korilla）都是類似的例子。還有一些餐廳會在入口處安排一位服務生，專門指引客人們完成整趟取餐流程，確保過程趣味十足，隊伍也能持續移動。不過，就在這類更加客製化的速食體驗越來越受歡迎之際，消費者也同時在尋求一些極力避免互動的服務，像是線上訂餐再至現場取餐，或者讓外送員送上門，盡可能將人與人之間的接觸降至最低。例如速達（Seamless）和戶戶送（Deliveroo）這樣的外送平台，便是將ATM自動提款機的概念移植到餐飲服務上，一些專營外賣的餐廳應運而生，形成另外一種商業模式。

每個品牌都各自講述了關於企業、產品、服務或地方的故事。奇波雷燒烤餐廳的墨西哥風格裝潢就是在強化點餐體驗，店內的隔間和垃圾桶都是鐵皮製成，呼應墨西哥市井那些造價低廉的房屋。此外，業者還運用震耳欲聾的音樂、材質堅硬的桌面和狹窄的凳子，促使人們下意識地快速吃完或外帶。不像許多咖啡廳裡陳設著軟綿綿的沙發椅，還配有WiFi訊號，讓人們長時間逗留，再多喝幾杯咖啡。畢竟如果節奏太慢，奇波雷燒烤餐廳反而難以獲利。

我們在荒野遊蕩，試圖尋找更好的自我，我們究竟該何去何從？

《瘋狂麥斯：憤怒道》導演喬治·米勒（George Miller）

工具
分鏡腳本

用一系列圖像來說故事是一種寶貴的技巧，不僅對電影人、漫畫家和圖像小說家來說是如此，對於任何致力鑽研使用過程與互動的設計師而言也十分受用。分鏡腳本（storyboard）的功能，就是用一系列簡潔的圖片來解釋情節。若要製作分鏡腳本，設計師必須先規劃出敘事弧線，接著思考要如何在有限的框架之內說完故事。故事從何開始，又如何結束呢？背景是什麼？哪一段最有張力？角色或其他人事物是行走、奔跑還是翻滾著進入畫面？還是他們就這樣「碰！」地一聲，從彩色的碎紙裡神奇地現身？除此情節轉折點之外，動畫或影片的分鏡腳本還會呈現出運鏡的方式。

繪者：崔荷琳（Hayelin Choi，音譯）

索妮亞·德洛內 (Sonia Delaunay)
入鏡

鏡頭拉近

鏡頭拉近

鏡頭推遠

芙烈達·卡蘿 (Frida Kahlo) 進入畫面

跳切

轟隆隆！

草間彌生 (Yayoi Kusama) 出現

設計出大快人心的故事　有個知名笑話冷得很幽默，因為它根本不好笑：「雞為什麼要過馬路？因為牠想去對面。」聽眾期待迎來一個絕妙的結局，卻只聽到一樁平凡無奇的事件，缺乏任何有力的動機或結果。

在大快人心的敘事中，主要的行動應該要十分鮮明或引人注目，才能在故事的世界中製造出轉變或變動。可能是某個角色變了，也可能是她改變了周遭的人群或事物。解決了某道重要的難題之後，角色將會用全新的方式看待自己。

大快人心的故事還要包含衝突和懸念，用各種問題來製造不確定性，讓讀者因而感到好奇。而故事就是解答問題、解決這些不確定性的過程。如果答案來得太容易，故事就會變得很平淡，在遇到阻礙、耽擱的途中，還有最終獲得啟示的那一刻，才是故事最高潮迭起之處。好故事應該要像一條曲折蜿蜒的小路，而不是一路順風的康莊大道。

就如同故事，笑話也是在翻轉我們對最初情況的理解。鋪陳階段時，我們的腦海中會先勾勒出一幅畫面，但最終的結語會徹底推翻它。美國導演伍迪‧艾倫（Woody Allen）在電影《安妮‧霍爾》（Annie Hall）中，就說了一個笑話：「有個傢伙走進精神科，對醫生說，『嘿，醫生，我哥瘋了！他覺得自己是隻雞。』醫生說，『那你怎麼不把他帶來？』那人回答，『我也想啊，但我需要雞蛋』。」最後的這句結語改變整段話最初設定的情境。

分鏡腳本是一種工具，可以規劃出故事的變革行動。好的分鏡腳本只需要用幾個簡單的框架，就能完整表達開頭、過程到結尾的所有過程，呈現一趟興味盎然的旅途和其中重要的變化。分鏡腳本會包含必要的細節和每個場景的視角，例如近景或遠景、第一人稱或第三人稱。可以試著學習用六個格子說完故事，這能幫助你掌握敘事形式的根本要素。

進階閱讀　《用圖畫寫作：創作童書的方法》（Writing with Pictures: How to Write and Illustrate Children's Books. New York: Watson-Guptill, 1985），優利‧修爾維茲（Uri Shulevitz）著。

故事的要素

敘事弧線 行動要包含開頭、過程和結尾。

重大改變 行動改變了某個角色或某個情況。

故事主題 行動傳達了某個更深遠的目的或意義。

環環相扣 行動建立在具體、相關的細節之上。

合理程度 這個行動是可信的，有自己一套規則。

以下是一個故事的開頭：「有隻雞走到路中央，而卡車正從遠處疾駛而來。」接下來會發生什麼事？

1.有魔法的雞　在這個版本的故事中，魔法氣球將雞送到了安全的地方。解決故事核心問題時，搬出魔法氣球是種比較粗糙的手法，因為主角（或敘事者）的技能和獨創性全都派不上用場，而且合理程度較低，畢竟一團膨脹乳膠的移動速度，不可能快到足以把雞從超速行駛的卡車前救下來。即使是幻想的故事，也應該符合我們對物理的基本認知。

2.死掉的雞　卡車撞上了這隻雞，故事結束。整起事件發生了這樣的轉變，雖然確實很戲劇化，但我們還是期待事件要有某種意義。死掉的雞既是敗陣的主角，也是被動的角色，牠沒有在故事中完成任何行動，也沒有掌握自己的命運。此外，牠明明帶著一條魚，卻沒有任何作用，顯得多餘。這條不相干的「紅鯡魚」既沒有在敘事中增加行動，也沒有延伸出意義。

3.堅強的雞　這是最好的版本。在這個故事中，雞是一個主動的角色，塑造事件的發展。一開始，牠似乎漫不經心地在危險的世界裡遊蕩著，但當牠讓車流停下，把小雞帶到安全的地方時，牠便躍升到更大的舞臺上，為社會做出了貢獻。這個行動產生出更遠大的目的或主題，也改變了我們最初的假設。

繪圖：珍妮佛‧托比亞斯。

雞怎麼過馬路？

這個故事有三種結局。哪一種比較完整且令人心滿意足？

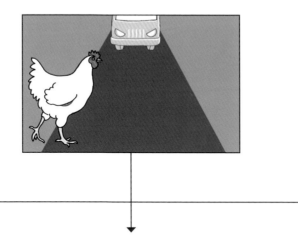

1. 有魔法的雞

2. 死掉的雞

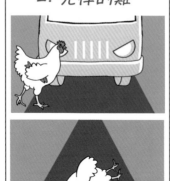

3. 堅強的雞

以分鏡腳本來思考　設計師會運用分鏡腳本來向客戶和同事傳達想法。他們還會使用敘事插畫（narrative illustration）來思索問題、勾勒想法，並在設計過程中，站在使用者的角度來思考。

　　工業設計師李孟妍（Mengyan Li，音譯）的作品總是以人為本，而分鏡腳本正是她最重要的實務工具。開始進行設計時，她往往會先找出與使用者本身有關的「問題與機會」。比如，當她在構思單車的產品概念時，她會站在騎士的角度，想像他們帶著腳踏車搭汽車或公車時所遇到的困境。她說：「講故事就是最有效的工具，能讓聽眾享受整場提案簡報，使他們有耐心和好奇心去接受一個想法，幫助他們更清楚理解內容，更讓他們在聆聽時保持清醒。大家就是喜歡有趣的東西。」她的分鏡腳本就明確呈現出使用者經驗中感性的一面。

　　設計師們除了會運用分鏡腳本來繪製人們使用實體產品的情境圖，也會用以規劃數位產品在螢幕上的各個步驟。而由使用者經驗設計師所製作的分鏡腳本，可以是簡單的線框稿（wireframe），也會有精心完成的扁平化設計圖（flat），用豐富的細節表現出產品的視覺語言。線稿或平面圖通常會依序畫出整趟使用者旅程，從「刺激誘因」或是行動呼籲開始，後者也就是足以觸發使用者與產品產生互動的情境，接著經過一系列的步驟，最終成功實現產品的目標，或完成一項行動。

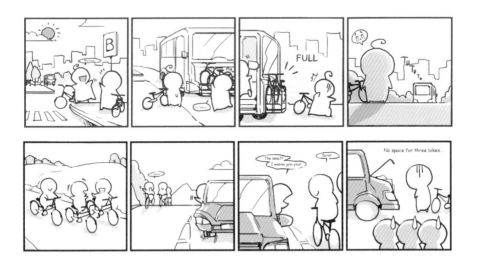

情節、人物和背景設定　這些生動又有渲染力的分鏡腳本描繪了單車騎士們遇到的種種困難，每個故事都把我們帶進令人感同身受的場景裡。有位騎單車上班的人無法搭公車，因為裡頭沒有空間能放她的車子。還有三個好朋友到郊區騎腳踏車，遇見了另外一個開車的朋友，那位朋友很想載他們去湖邊，但後車箱卻太小了，裝不下三台單車。繪者：李孟妍。

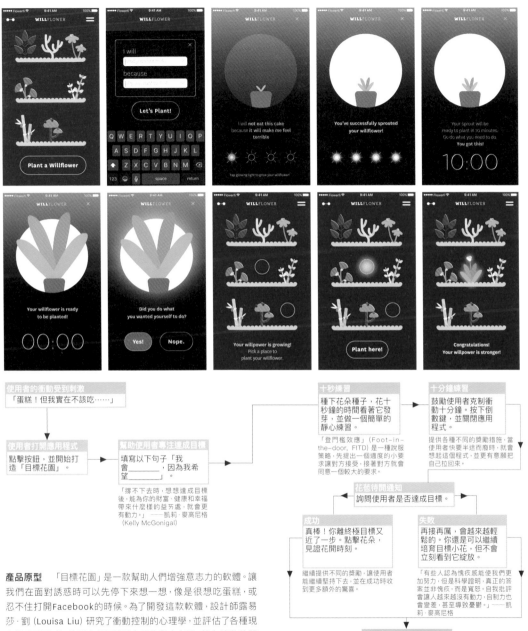

產品原型　「目標花園」是一款幫助人們增強意志力的軟體。讓我們在面對誘惑時可以先停下來想一想,像是很想吃蛋糕,或忍不住打開Facebook的時候。為了開發這款軟體,設計師露易莎・劉 (Louisa Liu) 研究了衝動控制的心理學,並評估了各種現有的應用程式。使用者想要增強自己的意志力時,就在這款軟體中的花園裡種下一朵「目標小花」,只要克制衝動滿十分鐘,花苞就會綻放。美麗又多樣的花朵能激發使用者重複打開這款軟體,而露易莎的扁平化設計稿也呼應了她的使用者旅程規劃,並呈現出她的研究成果。原型設計與繪圖:露易莎・劉。

工具
三分法則

三是一個神奇的數字，遍佈於生活、文學、產品行銷等領域，像是三個願望、三隻小豬、三款智慧手機比較等等。簡單的任務往往只需要三個輕鬆步驟就能完成，故事也總分成開頭、過程和結尾三個基本段落。作家和喜劇演員也會使用三分法則來羅列各種大綱，而且最後一個項目往往要出人意表，例如「生命、自由，以及追求幸福」或是「性、毒品和搖滾樂」。以上這兩個短句中，最後一項元素就跳脫了前兩項的模式。設計師也可以運用三分法來打造出驚喜又過癮的故事和互動。

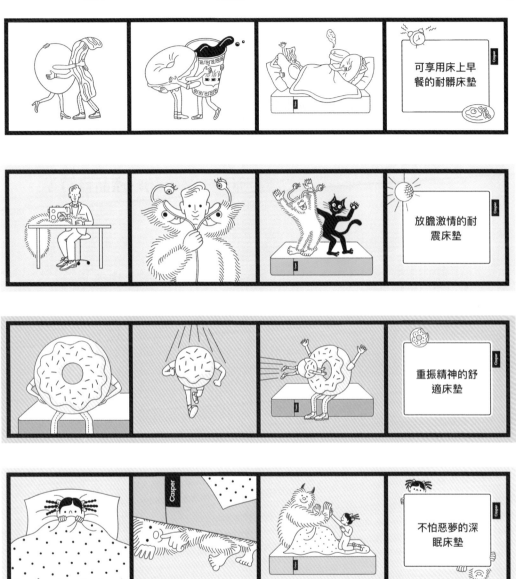

三格故事　這一系列地鐵廣告畫出了卡斯柏郵購床墊（Casper）
的各種優點。每個小故事都圍繞著一個生活情境，比如「享用早
餐」或「作惡夢」，並以三幅簡單的圖畫說完，最後一格都帶有趣
味的轉折或驚喜。廣告設計：紅鹿角有限公司（Red Antler）。繪
圖：托米‧嚴（Tomi Um）。

數到三　下次看到下載應用程式或啟動軟體的三步驟指引時，你可以仔細想想整個過程是不是真的只有三個步驟。在「三」這個誘人的數字背後，往往還藏著一連串更長的任務。

　　將執行過程分成三個基本步驟，使用者就會覺得這些流程很容易學習，也很快就能完成，例如：「準備、設置、完成」。我們通常會用數字或是顯眼的圖示來呈現三步驟，強調這是一段快速攀升的敘事弧線，令人滿意的結局很快就會出在眼前。四個步驟也有同樣緊湊和輕鬆上手的效果，但只要超過四，就會顯得需要更多投入才能完成。

　　試想一下炒蛋的作法。如果你敲開蛋殼開始解釋，連找鍋子、打開瓦斯爐都要詳加說明，你的故事就會變得很長。但假如你先作一些功課，知道人們對廚房和雞蛋都會有一些基本的理解之後，你就能輕鬆為炒蛋新手規劃出一個三步驟上菜的小撇步。

　　不過，假如你是要烤舒芙蕾，或製造一艘火箭，當然就沒那麼容易了。因此，設計師有時會將許多個小步驟整併成一個比較大的任務，讓使用者感覺比較容易上手。這也是一種作法，只要不造成混淆即可。

　　除了描繪出基本故事弧線，三分法則也能幫助加深記憶，創作者們會以此來逐步堆疊出令人意外的結局，例如、屠夫、麵包師傅與燭臺製造者。資訊設計師也會將電話和信用卡號碼分成三到四段，這樣較容易記住，而舞台劇則多為三幕，就連套餐也是三道菜最為常見。應用程式、網站和其他數位產品，通常會在關鍵的互動點提供使用者三種選擇，比如註冊、登入和暫時忽略。

桌面故事　就連刪除電腦檔這麼簡單動作，也包含著各種不同的動畫和聲音，帶給使用者一種神奇的感覺，彷彿在虛擬資料夾和垃圾桶的世界裡，成為一個充滿權力的主宰者。如果把刪除動作分為三步驟，就會發現它也依循著一段簡單的故事弧線。把桌面文件扔進垃圾桶是個人人熟悉的故事，但在右圖中，設計師安德魯·彼得斯（Andrew Peters）想像了其他不同的結局。

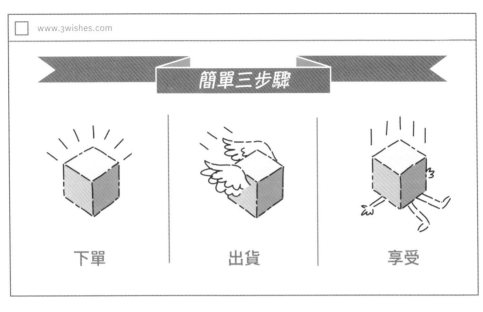

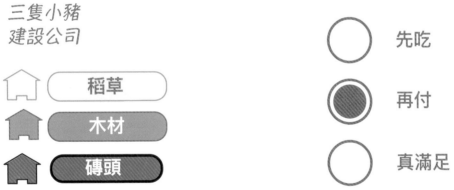

三步驟、三選項 購物也是需要勇氣的，如果過程只有三個步驟，就能大幅降低煩惱，許多線上頁面也都只有三個選項。根據研究，選項太多時，人們反而遲遲不願做出任何決定。請參考《經濟學人》(The Economist) 網站「嚴苛的抉擇」一文 ("The Tyranny of Choice," The Economist, December 16, 2010, http://www. economist.com/node/17723028; accessed July 29, 2017)。

選擇架構 設計出各種條件來引導人們做出決定，就稱為「選擇架構」(choice architecture)。使用者往往會依循系統預設的內容，比如不會去更動預選表單等等，因此，設計師與選擇架構設計者們更應該仔細衡量要將哪些元素安排成預設。請參考《推出你的影響力》(Nudge: Improving Decisions About Health, Wealth, and Happiness. London: Penguin Books, 2009)，理查・塞勒 (Richard Thaler)、凱斯・桑思坦 (Cass R. Sunstein) 合著。

工具
情境規劃

無論是明年或者下一個世紀，未來往往和我們想得不一樣，而情境規劃（scenario planning）就是一種講述未來故事的工具。企業、社群和單位組織都會運用這種工具，以更具開創性的方式來思考未來，而不是侷限於現在。

規劃情境時，我們主要是在強調場景，而非預測結果，畢竟沒有人知道未來會發生什麼事。但我們也確實知道，現在是由過去的各種決定積累而成。因此同樣道理，我們當下的決策勢必會影響未來，只是我們目前還不知道會如何影響而已。

可信度圓錐

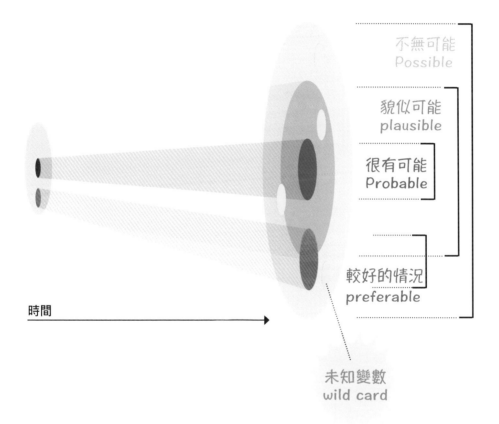

較好的情況
preferable

很有可能
Probable

貌似可能
plausible

不無可能
Possible

未知變數
wild card

時間

可信度圓錐　可信度圓錐（cone of plausibility）的外觀像個漏斗，最狹隘的端點是現在，反之則是未來，幅度之所以越來越寬，是因為往後的事包含著各種可能，而所謂的「可信」，就是指情境遵循現有的趨勢逐步合理發展。插圖概念來自崔弗·漢考克（Trevor Hancock）及克萊門特·貝佐德（Clement Bezold）〈可能的未來，更好的未來〉一文（"Possible Futures, Preferable Futures," The Healthcare Forum Journal, March 1994, 23-29.）。繪圖：珍妮佛·托比亞斯。

可信度圓錐　規劃情境時，可以運用可信度圓錐分析法，參照過去或現在的趨勢來描繪出未來的發展。若要邁向「更好」的成果，而不僅僅是「或許能做到」而已，就要重新思考舊有習慣，才可能打破現狀。

　　可信度圓錐是軍事策略專家查爾斯．泰勒（Charles W. Taylor）在一九八八年時提出的。當時他在軍中專門負責研究軍隊的戰備力，十分擔憂當時的某些事態發展可能會削弱政府對國軍的支持。在其中一種情境中，美國可能會提出某些架空國軍的政策，並減少軍事開支。而另一種情境則是，美國為了維持世界秩序，而大幅增加募兵人數。

　　讓我們來假設有一家大公司專門研發罐裝軟性飲料，暫且稱它為「微醺可樂」，隨著消費者追求更加健康、製程更環保的飲品，微醺可樂的銷量正逐漸下降。這家公司的銷售量「很有可能」（probable）會持續下滑，最終趨於穩定。「較好的情況」（preferable）則是，他們努力滿足消費者的新需求，並順應環境變化，使公司持續成長。

　　但說不定未來研究發現，含糖飲料竟會讓小孩變得更聰明，或是未來法律強制規定，軟飲料業者都要回收自家的容器，這些都算是「未知的變數」（wild card）。思索這些情境有助於產品團隊發想新點子，搞不好能研發出補水藥丸、可重複使用的包裝，或是可食用的汽水瓶。

　　在可信度圓錐分析法中，過去也被視為目前趨勢的來源之一。比如都市計畫師可能會去研究汽車普及前，城市究竟是如何運作的，而產品設計師則可能會探索新應用程式或小工具，為什麼能取代舊方案來解決類似的問題。

　　讓我們再來假設，有一款智慧型小工具名叫「普波」。普波的總裁深信這聰明的產品將永遠主導市場，但設計團隊卻認為，普波的未來簡直黑暗又岌岌可危。雖然現在的人已經很難想像使用普波之前的生活，但當年就算沒有這款工具，世界也依舊如常運轉著。普波接下來面臨的威脅包了同類型工具出現，或是罔顧隱私問題，造成全球使用人數驟減。

　　普波的情境規劃師於是開始研究公司目前可以做出哪些決策，並探索這些決策是否會造成某種特定結果，或者會出現哪些不同的可能。比方說，如果讓普波成為開源工具，能不能激發出更多創意成果，進而幫助普波大幅成長？而可怕的變數則包含，他們很可能要大規模收回爆炸的普波，或者有人研發出全自動、無紙化、還會自我清潔的普波仿冒品，並且大受歡迎。

進階閱讀　《全球新秩序下的未來事態》（Alternative World Scenarios for a New Order of Nations. Carlisle Barracks, PA: Strategic Studies Institute, 1993），查爾斯．泰勒著。

「普波」的四種未來

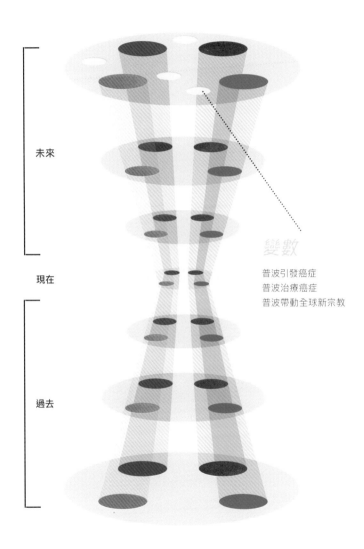

未來

現在

過去

變數

普波引發癌症
普波治療癌症
普波帶動全球新宗教

1. 壟斷

普波主導市場。

2. 崩塌

人們不再需要普波。

3. 競爭

成功的替代品出現。

4. 普及

轉為開源工具，反而能廣為發揮普波的硬體優勢。

普波發展史

現在

人人都擁有普波。

十年前

很少人知道普波怎麼應用。

二十年前

普波的相關技術開始出現。

三十年前

就算沒有普波，大家也過得好好的。

繪者：珍妮佛・托比亞斯

博物館矩陣

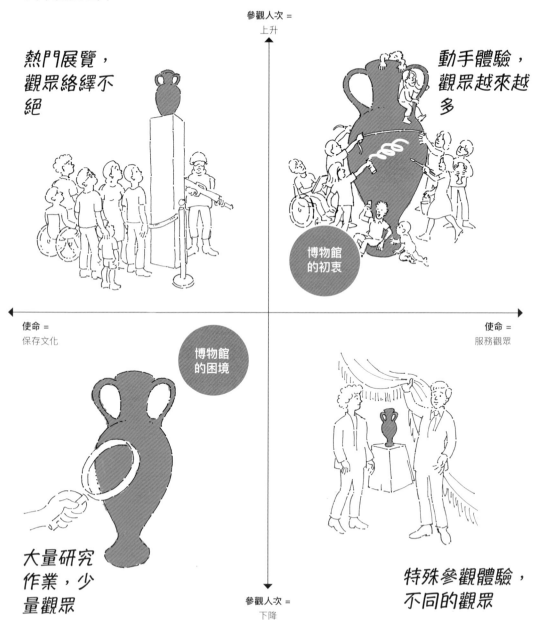

參觀人次 =
上升

熱門展覽，
觀眾絡繹不
絕

動手體驗，
觀眾越來越
多

博物館
的初衷

使命 =
保存文化

使命 =
服務觀眾

博物館
的困境

大量研究
作業，少
量觀眾

特殊參觀體驗，
不同的觀眾

參觀人次 =
下降

情境矩陣　情境矩陣（scenario matrix）是一種工具，以 X 軸和 Y 軸來來規劃出不同的選擇。矩陣共有四格，可以幫助做決定的人思考兩種變數如何交互作用。

規劃情境時，我們經常會用到矩陣圖。矩陣中的四個象限各代表一個不同的情境，其中至少要有一個象限是「現狀」或「一切照舊」，而其他三個象限則是可能探索和發展的新方向。

若要繪製情境矩陣，可以先列出會影響你的產品、組織或群體的各項因素。策略專家傑伊・奧格威（Jay Ogilvy）稱這些因素為「重大未知數」（critical uncertainties），可能包含社會結構、消費者偏好、收入水準、政府預算和法規等各種改變。接著，從你寫下的列表中，挑出其中兩個放進四格矩陣中。試想其中一個象限中的情境成真，你的產品或組織會受到什麼樣的影響？你也可以幫每一個象限取一個很有說服力的名稱。

讓我們來假設，有間「都會地域美術館」位在某一座後工業化城鎮，他們的經費被砍了，參觀人次也越來越少。館方開始擔憂很實際的生存難題，像是「該如何繼續營運」？也要思索關於自身價值的問題，比如，「這間美術館為何而設立」？都會地域美術館專門陳列與當地歷史有關的展品，但這裡燈光昏暗，擺滿了傳統的玻璃展示櫃，很少有人來參觀。而且，這座城鎮也沒有多少遊客，美術館該如何更好地服務在地社區呢？

企劃團隊決定繪製四格矩陣，其中一條軸線代表參觀人次，另一條則代表美術館的使命，四個象限各呈現不同的故事，每一個都是關於美術館的未來，四種情境均以簡單的短句命名，讓故事更容易被記住和討論。團隊仔細討論這些情境之後，終於決定要積極地打造「動手體驗」的展覽模式，來吸引新的觀眾。以往的展覽都是策展人躲在辦公室裡默默規劃，現在，他們要讓參觀群眾也成為整個展覽體驗的一部份，為了這樣的目標，都會地域美術館即將開始設計不同型態的展覽，並拓展活動形式。

軸 1

情境　1　　　情境　2

軸 2

情境　3　　　情境　4

進階閱讀　《富比士雜誌》文章「情境規劃和策略擬定」（Scenario Planning and Strategic Forecasting," Forbes, January 8, 2015, http://www.forbes.com/sites/stratfor/2015/01/08/scenario-planning-and-strategicforecasting/#62786e6b7b22; accessed January 9, 2017.），傑伊・奧格威撰。繪者：珍妮佛・托比亞斯

工具
科幻互動設計

就如同小說家，許多設計師也擅長洞察當代社會與科技趨勢。科幻互動設計 (design fiction) 便是以推測性質的產品和原型來思索未來的趨勢，或提出具有遠見的解決方案，藉此處理棘手的問題。科幻作家在營造虛構世界時，可能會想像一些烏托邦或反烏托邦式的場景。而科幻互動設計也會構築出令人眼花撩亂的未來情境，充滿了各式高科技產品，或是想像人類墜入更加黑暗的結局。這些具有推測性質的設計將當代社會趨勢和技術發展放大，作品通常著眼於未來，並反思當今世界。

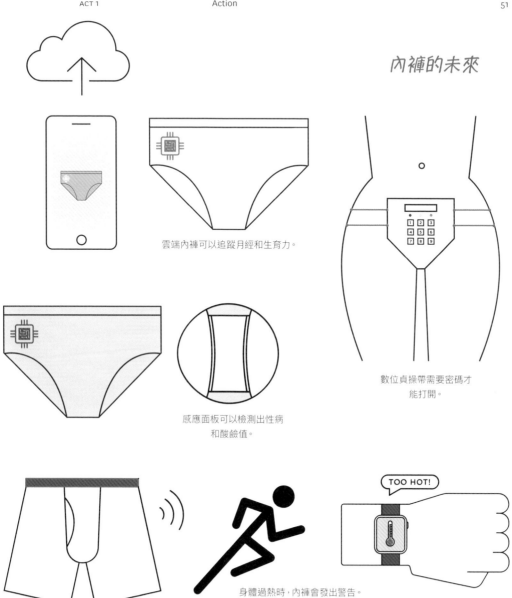

內褲的未來

雲端內褲可以追蹤月經和生育力。

感應面板可以檢測出性病
和酸鹼值。

數位貞操帶需要密碼才
能打開。

TOO HOT!

身體過熱時,內褲會發出警告。

虛構內褲　　一群設計師聚集在一起思考未來內褲的模樣。高科技內褲可以改善健康和幸福,但也可能因此出現新的控制和監視模式。設計概念:克萊兒·摩爾 (Claire Moore)、邁爾斯·霍斯坦 (Miles Holenstein)。產品概念與繪圖:克萊兒·摩爾。

未來之物　科幻互動設計提供了一個寬廣的舞台，讓設計師能以粗略的草圖或精心繪製的想像世界，展現對未來生活的思考，並描繪出科技的危險與前景。

　　美國作家蓋瑞・史坦迦特（Gary Shteyngart）的小說《超級悲傷的真實愛情故事》（Super Sad True Love Story）出版於二〇一〇年，以誇飾的手法描繪了二十一世紀初的紐約。書中所謂「超級悲傷」的未來，指的是社會貧富差距極大、社交媒體罔顧隱私權，以及失職的政府受到跨國財團牽制。作者可說成功預測了未來世界，因為他仔細地觀察了當時的社會情況。而在二〇一一年由編劇查理・布魯克（Charlie Brooker）所創作的英國影集《黑鏡》（Black Mirror），也同樣訴說了關於未來的故事。這部影集放大了當今社交媒體的各種層面，將想像中的數位介面呈現在螢幕上，真實得令人毛骨悚然、備感不安。

　　許多設計都被認為是在推測未來發展，並提出相應的構思。舉凡各種新潮的概念車款，或科技公司炫目的宣傳影片，無一不高呼著成長與創新的趨勢。但科幻互動設計還有許多重要的應用。英國設計師安東尼・鄧恩和菲歐娜・拉比就以此發展了一套稱為「概念設計」（conceptual design）的實務流程。他們與研究生一起想出這個設計步驟，用以在設計初期進行研究，針對眼前的問題設想出不同的解決方案。兩人已經製作了許多千奇百怪的虛構設計作品，從核爆蘑菇雲狀的絨毛玩具到黏人的機器人都有，影射著「日常概念產品的平行世界」。

　　概念設計的目的不是要做出高度市場價值的產品，也不是要把未來塑造得極其迷人。就如同科幻小說和電影，科幻互動設計經常在提出問題，探索當代的過度發展、社會不平等和人類犯下的各種錯誤，究竟會把我們帶向何處。

　　有些設計師和藝術與設計團隊，甚至創作了數套卡牌，專門用來輔助發想虛構產品。這些卡牌以如同撲克牌花色的簡單變數，來生成隨機的設計提示。比如史都華・坎迪（Stuart Candy）和傑夫・華森（Jeff Watson）製作的《未來事物》（The Thing from the Future），就是一款幫助團隊和個人創造未來故事的遊戲。每個故事都由一個物件、一種情緒、一個背景和一個敘事弧線組成，只要經過洗牌，就會產生無限的排列組合。想要玩這套卡牌，可以購買實體牌組，或下載免費的PDF檔，再自行印出來。你可以和學生一起玩，或舉辦社區活動，讓大家共同發揮創意。

　　《未來事物》就是一種說故事的利器。與往常的設計過程相反，它運用未來世界的種種跡象，來激發出對於當代社會的新思維。創作者坎迪將稱這個過程稱作「逆向考古」（reverse archaeology），而遊戲結局可以很幽默、具有煽動力，也可能與現實情況相吻合，使人嚴肅反思社會和環境永續的議題。

設計師一旦遠離了工業生產和市場，便踏入非現實、虛構的範疇，我們比較中意的名稱是「概念設計」──關於概念的設計。

── 安東尼・鄧恩與菲歐娜・拉比

未來兩三事

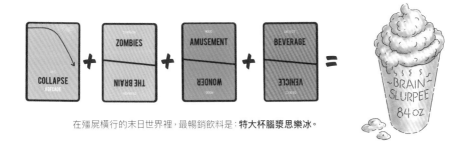

在殭屍橫行的末日世界裡，最暢銷飲料是：**特大杯腦漿思樂冰。**

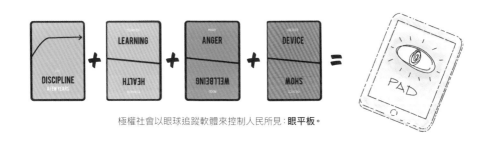

極權社會以眼球追蹤軟體來控制人民所見：**眼平板。**

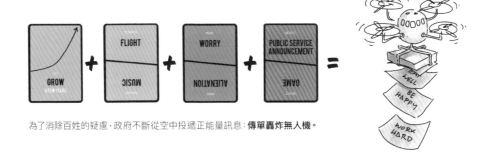

為了消除百姓的疑慮，政府不斷從空中投遞正能量訊息：**傳單轟炸無人機。**

《未來事物》 這套卡牌組共有四類卡片，分別是物件、情勢、情緒與弧線。弧線的卡片用來想像未來方向，比如成長、崩壞等等，而情勢卡片則提出脈絡，像是學習、殭屍，接著以情緒卡片來設定氛圍，例如擔心、興味盎然，最後物件卡片則可以建議產品的類別，如飲料、設備等等。《未來事物》令人想起另一套名為《迂迴策略》(Oblique Strategies) 的卡牌組，由音樂家布萊安·伊諾 (Brian Eno) 和藝術家彼得·史密特 (Peter Schmidt) 在一九七五年共同創作。遊戲設計：史都華·坎迪與傑夫·華森，繪圖：珍妮佛·托比亞斯。

進階閱讀 《超級悲傷的真實愛情故事》(Super Sad True Love Story. New York: Random House, 2010)，蓋瑞·史坦加特著。《推測設計：設計、想像與社會夢想》，安東尼·鄧恩與菲歐娜·拉比合著。〈一起作夢〉("Dreaming Together," The Sceptical Futuryst, November 22, 2015, https://futuryst.blogspot.com/2015/11/dreaming-together_81.html; accessed January 8, 2017.)，史都華·坎迪撰文。

未來內褲

拋棄式

「拋棄式」這個詞會直接讓人聯想到紙內褲。設計師於是開始思考還有哪些環境永續的替代方案。想想看，山頂洞人會穿什麼樣的內褲呢？概念：艾莉卡‧霍爾曼 (Erica Holeman)。

神聖

構思「神聖內褲」的過程，一開始可能會先想到以經文來作裝飾，提升神聖的氛圍。接著，再延伸到「點亮」的想法，於是發想出一條會在黑暗中發光的內褲。概念：艾莉卡‧霍爾曼。

高科技

如果內褲可以因應你的情緒而作出一些變化呢？比如說，這種瘋狂扭動的粉紅色內褲會讓你忍不住發笑，而藍色的內褲可以伸縮，擴張來讓你通風，收緊來加強包覆感。概念：尼納德‧凱爾 (Ninad Kale)。

科幻互動設計

強迫連結法 (Forced Connections)　將相互衝突的想法融合成新的符號，創造隱喻、雙關和有力的象徵。巧妙的產品即是源自於各式功能、材料或技術的相互結合。

　　一群設計師共同發想概念是最有效率的方法，許多設計師都參加過這種大家一起腦力激盪的會議。主持人會在簡短而緊湊的會議上蒐集每個人的想法，且開會過程中大家暫時不會彼此反駁。這類會議多半會使用便利貼來輔助，它已經成了設計思考的象徵。

　　不過，以便利貼來集思廣益也不是小組會議的唯一方法。開會時，我們也可以試著放慢腳步，提供與會者一些簡單的提示和有趣的小工具，就算是一盤小餅乾也很有幫助！設計師克萊兒·摩爾就舉例，她曾主持過一場構思未來內褲的會議。會前，她分配給每位與會設計師一個關於未來內褲的形容詞，包含「拋棄式」、「高科技」、「神聖」和「擬真」。而設計師們依據這些形容詞，各自發想出不同的內褲概念，像是印有聖經內褲、紙質四角褲，還有舒緩恐慌小褲等等。

　　內褲本是大家如此習以為常的東西，但只要一些小提示，就能幫助設計師提出令人驚豔的新形式和新功能。這個會前步驟不僅適用於團體會議，個人發想點子時也可以這樣做。首先，你可以列出一份形容詞清單，這些詞彙都可能是接下來的解決方案，接著探索每個形容詞的可能性。你也可以列出動詞，比如「融化」、「修補」、「模仿」或「放大」等等。探索的過程中，新概念一定會相繼出現，可能是震撼或荒謬的點子，也可能極為實用。

使用強迫連結法

將各種有趣的形容詞加入產品、服務、商標、字體、插畫或網頁主題的設計中。

陌生	高科技
生物型態	含糊
龐大	開放
拋棄式	私密
可食用	同性
毛茸茸	宗教
怪誕	擬真
心碎	療癒
非法	烏托邦
混亂	低俗
棘手	錯誤
讀寫	年輕
	動物學

擬真

「擬真」（Skeumorphic）介面是指將實體物件應用於數位世界的某一個步驟中，比如電腦以「垃圾桶」來表示刪除檔案。擬真內褲的設計讓人們可以嘗試不同的性別。概念：艾莉卡·霍爾曼。

繪者：珍妮佛·托比亞斯

偉大的故事不僅僅是顧自傳達
情感而已，還能讓我們真正感
同身受。

第二幕｜情緒

繪者：艾琳·路佩登

第二幕
情緒

　　買鞋的時候，你為什麼會做出某些特定的選擇呢？慢跑的人比較注重鞋子的舒適度和人體工學設計，素食主義者會去關心材質是否環保，而即將當伴娘的女孩，則勢必得買雙可怕的桃紅色鞋子。但當然不是所有的選擇都出自於實際考量，鞋子也可能引發情緒感受，比如渴望、慾望或令人想起痛苦的高中回憶。

　　你現在穿的又是什麼樣的鞋子呢？你還記得自己為什麼購買這雙鞋嗎？也許是因為你喜歡它的風格、品質或價格，或者因為它是環保材質、符合公平交易原則等等。買下這雙鞋之後，你和它的情緒連結也可能會開始變淡，又或是加深。這雙鞋或許能讓你穿著慢跑或健走、跟你一起遛狗或騎腳踏車上班。總有一天它會磨損，可能你之後會選擇再購買類似的款式，因為你真的很喜歡它縫線和材質的。產品會改變我們的感受，而我們與它們的關係，也會隨著時間而改變。

　　若要做出能夠激發情緒的設計，就要去思考使用者會期望獲得何種體驗，以及他們會如何記住這些經歷。像是，前往醫院的患者在回想就醫過程時，會記得的是候診室溫暖的沙發布料和柔和的燈光，還是刺眼的器材反光和刺鼻的消毒劑氣味？旅遊應用程式的使用者會輕鬆找到火車時刻表，或者只看到一堆虛假的飯店評論，登入過程也完全不順暢呢？設計師要去挖掘人們的情緒，並試圖引發他們對產品的喜悅、渴望、驚訝和信任感。

　　以前，科學家和哲學家總認為情緒是一種模糊且非理性的衝動，並將憤怒、熱愛和恐懼感視為比理性分析更為劣質的人類反應。到了現代，我們開始談論「情商」，指的就是理解他人感受並做出反應的能力，讓人們能彼此相互理解和合作。設計師則會透過探索同理心來訓練自己的情商，他們會研究使用者情緒旅程的弧線，用友善、體恤的方式，來預測使用者可能感到不滿的地方、提供給使用者好的回饋，並了解到自己設計上的失誤。

設計師往往很容易陷入專家的思維模式。在為長輩、兒童、身障朋友或是不同社會背景的人設計產品時，設計師應該要對使用者的價值觀、目標和文化有所共鳴。設計學者迪娜・麥克多納解釋：「設計師要運用策略來找出產品的情緒脈絡，並為使用者而設計。」參與式設計（co-design）的過程，就是運用不同的研究方法，讓設計師能對使用者產生共鳴。

情緒是一種幫助物種生存的演化結果，比如害怕讓我們得以事先逃離危險，而愛則驅使我們保護自己的孩子。情緒也會觸發行動，像是我們會因憤怒而握緊拳頭，因恐懼而退縮，情緒潰堤而流下眼淚，或當我們高歌一曲時，往往也會用肢體語言來傳達情感。我們還會下意識地比手畫腳手，無論是盲人或看得見的人說起話來都會帶有手勢。這些行動可以幫助我們將情緒傳達給自身和他人，讓情緒就像獨立個體一樣，擁有深刻的社會互動能力。

如果線上購物車太過遲鈍，或在牙醫診所等待時間過長，所引發的情緒就可能會落在光譜中比較蒼白的那一端。設計師在製作使用者情緒旅程圖時，往往會用笑臉或哭臉來表示「好」或「壞」的體驗。但設計師謝琳・卡茲姆（Sherine Kazim）認為，設計師們不應該使用這種二元對立的方式來劃分使用者微妙的情緒變化。比如，遊戲的情緒旅程應該會包含驚喜，而自然災害的資訊圖表則可能會引發痛苦和悲傷，練習冥想的應用程式可能會讓使用者感到平靜和集中心神。澳洲的國民保健署就明定，香煙的外包裝設計必須要能夠激發出恐懼和厭惡之情。

情緒在論證與道德判斷中扮演著十分重要的角色。哲學家瑪莎・納思邦（Martha Nussbaum）認為，「情緒不僅如同燃料，能驅動人類的心理機制，更是我們自身的一部份，既複雜又混亂。」情緒不只是內心的感受，也是我們參與周遭的人群、地方和事件的具體反應。

有的情緒非常深刻，甚至足以使人徹底改變，比如摯愛之人逝去時的那種悲痛，也有些情緒只是一時的，而且比較溫和，像是當我們不小心弄掉了一球冰淇淋，頂多只會感到有點可惜而已。納思邦將前者那種強烈的情緒形容為「思想劇變」（geological upheavals of thought），當我們突然面臨威脅或失去時，它們就會如同陡峭的山峰一般聳立在我們面前。較

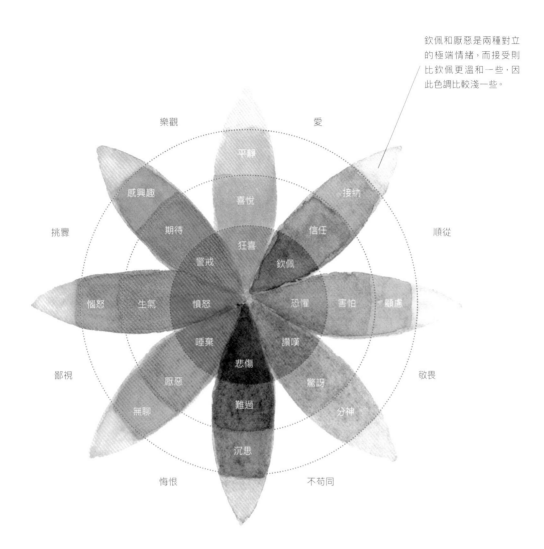

欽佩和厭惡是兩種對立
的極端情緒,而接受則
比欽佩更溫和一些,因
此色調比較淺一些。

樂觀　　　　　　　　愛

挑釁　　　　　　　　　　順從

鄙視　　　　　　　　　　敬畏

悔恨　　　　　　不苟同

平靜
喜悅
接納
信任
感興趣
期待
狂喜
欽佩
警戒
惱怒　生氣　憤怒　恐懼　害怕　顧慮
唾棄　讚嘆
悲傷
厭惡　驚訝
無聊　分神
難過
沉思

情緒輪 心理學家羅伯特・普拉奇克(Robert Plutchik)運用色彩理論設計了情緒輪。他先定義出八種主要情緒,它們各自的層次和彼此間的重疊又會再聲成數十種不同的情緒。「憤怒」和「恐怖」相對立,在情緒輪上分別以紅色和綠色來代表。每種主要情緒都有不同的強度,從「唾棄」或「狂喜」等極端情緒,到「無聊」或「平靜」等較為溫和的感受。而幾種主要情緒還會相互混合,產生第二層情緒,例如「敬畏」是「恐懼」和「讚嘆」的混合,而「愛」是「喜悅」和「信任」的混合。繪圖:珍妮佛・托比亞斯,插圖概念來自《情緒的本質》("The Nature of Emotions," American Scientist 89. July–August 2001: 344-350),羅伯特・普拉奇克著。

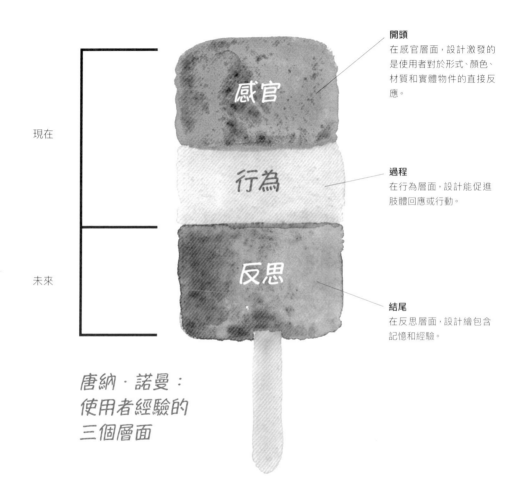

現在

未來

開頭
在感官層面,設計激發的
是使用者對於形式、顏色、
材質和實體物件的直接反
應。

感官

行為

過程
在行為層面,設計能促進
肢體回應或行動。

反思

結尾
在反思層面,設計繪包含
記憶和經驗。

唐納・諾曼:
使用者經驗的
三個層面

三層面 唐納・諾曼 (Don Norman) 提出的使用者經驗三層次是
相互重疊、彼此影響的。繪圖:珍妮佛・托比亞斯,插圖概念來自《
情感設計》(Emotional Design: Why We Love (or Hate) Everyday
Things. New York: Basic Books, 2004),唐納・諾曼著。

為溫和的情緒則會像佈景一般在我們身後緩緩展開，比如我們與好友聊天或是在森林裡散步時，那種淡淡的愉快之情就是如此。任何一種生物都有情緒，無論是烏龜、鳥兒，或是貓咪和小狗，就連單細胞生物也會展現出原始的情緒，這些微生物會躲避掠食者來生存，還會探索周圍環境來讓自己成長茁壯。

所有設計都要將情緒考量進去，從字體、商標到無線音響，甚至銀行的應用程式，無一不是如此。一件產品若要成功，不僅要有好的基本功能，還要能夠在使用者的生活中發生意義。互動式設計（interaction design）出現於一九八〇至九〇年代間，著重於讓使用者輕鬆學會運用新的科技產品。「直覺為上」被奉為許多數位設計的最高宗旨，強調易操作的使用者經驗。而現在，除了直覺的功能之外，使用者的情緒與愉悅感也被視為設計的重要元素。

易用性（usability）設計專家唐納・諾曼認為，設計師要能創造出奇妙與驚喜的體驗。他將使用者經驗分為三個層面，分別是感官（visceral）、行為（behavioral）和反思（reflective）。感官就是我們腦袋和身體所做出的即時反應，像是我們對材質的感受、色彩所帶來的視覺衝擊，以及形式和質感的吸引力。行為則是使用者會採取的行動，比如按下按鈕、購買一本書、閱讀標語，或找到出口處等等。而反思是我們往後會記住的東西，當我們使用某件產品或服務久了，便會與之產生情緒上的連結。「使用者的意識和最高層次的感受、情緒和認知只會出現在反思的層面之中，」諾曼如此寫道。諾曼的使用者經驗三層面也呼應了說故事的結構，也就是開頭、過程和結尾。

情緒往往是推動人們使用產品的因素，像是當我們渴望愛情或他人認同時，就會去使用社群網站，感到無聊或焦慮時，就會閱讀新聞或看看貓咪影片，也就是說，產品能夠轉換使用者的情緒。刺激的故事裡總會交織著許多不確定因素和各種不同的啟示，使其中的情緒弧線不斷改變，同樣道理，設計師可以運用不同的顏色、光線、材質和聲音來調整產品、服務或空間的氛圍，只要改變這些元素的節奏或強度，就能製造出不同的情緒能量起伏。

使用者經驗的
需求層次

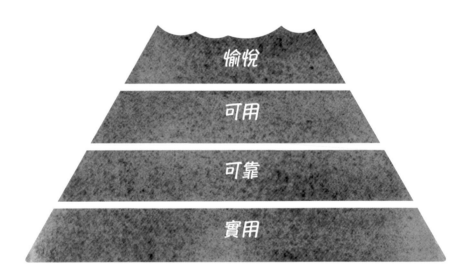

需求層次　上圖概念來自心理學家亞伯拉罕 · 馬斯洛 (Abraham Maslow) 的需求層次理論，這是心理學中知名的研究結構之一。馬斯洛認為，人類會先努力維繫健康、安全與社會認可等生存的基本要素，這些需求獲得滿足後，人們才能試圖成長、獲得幸福和自我實現。設計師亞倫 · 沃爾特 (Aaron Walter) 和傑瑞德 · 斯普爾 (Jared M. Spool) 將馬斯洛的層次理論套用到使用者經驗上，互動設計的基礎除了實用、可靠、可用之外，他們還加上了使用的愉悅感。繪圖：珍妮佛 · 托比亞斯，概念來自《為情感而設計》(Designing for Emotion. New York: A Book Apart/Jeffrey Zeldman, 2011)，亞倫 · 沃爾特與傑瑞德 · 斯普爾合著。

　　情緒多半都是暫時的，就像波浪一樣，會把我們拉離當下，讓我們陷入過往回憶，或忍不住想像未來。美國小說家費茲傑羅（F. Scott Fitzgerald）曾寫道，人是不可能活在當下的，只會永無止境地寄望著那「越來越難以觸及的美好未來」。所以才有那麼多人想要學習正念，讓我們能夠抵禦過多的干擾，並將注意力集中在當下，這十分難以維持，畢竟我們腦中乘載著無數的大小事，會不斷地徘徊於過去與未來。平靜或許能帶給人們深沉的精神收穫，但回憶和期望對人們的整體狀態依舊是最重要的，要有過去與未來，才能組成完整、不斷變革且豐富的經驗。

進階閱讀　　《思想劇變：情緒的智慧》（Upheavals of Thought: The Intelligence of Emotions. New York: Cambridge University Press, 2001），瑪莎‧納思邦著。〈產品設計中的情緒要素〉（"The Emotional Domain in Product Design," The Design Journal 3 (2000): p31–43; Sherine Kazim, "An Introduction to Emotive UI," Huge Inc, http://www.hugeinc.com/ideas/ perspective/an-introduction-to-emotive-ui, August 18, 2016; accessed December 29, 2016），迪娜‧麥克多納與謝莉‧萊邦（Cherie Lebbon）合撰。

工具
體驗經濟

在二十一世紀，設計師越來越關注如何設計與販售各種不同的體驗，而不再只是製造出實際的產品。特殊的使用者經驗會激發出情緒，並留下深刻的印象，其中可能會包含戲劇化的操作步驟、充滿參與感的感官體驗，還有短暫的使用者互動。在體驗過程中，使用者開始創造出不同的意義，並與產品產生連結，這遠比使用產品更加重要。體驗經濟不僅改變了公司行號設計產品和交付產品的方式，也改變了學校、醫院、博物館和其他組織提供服務的方式。

	商品	*產品*	*服務*	*經濟*
經濟	農業	工業	服務	經驗
經濟功能	獲取	製造	供應	策劃
產物本質	可替代	有形	無形	難忘
主要特性	自然	標準化	客製	私人
供給方式	大量儲存	製造後儲存	有需求才供給	一段時間後才出現
賣方	交易者	製造者	供應者	策劃者
買方	市場	使用者	客戶	客人
需求因素	特點	外觀	益處	感官

體驗經濟的崛起 表格概念來自《體驗經濟時代》（The Experience Economy. Cambridge: Harvard Business Review Press, 2011），約瑟夫·派恩（B. Joseph Pine II）、詹姆斯·吉爾摩（James H. Gilmore）合著。

體驗熱潮 一九九〇年代末，「體驗經濟」（experience economy）成為商業革新的指標，客戶和員工都成了這齣劇本中的演員，敘事的重要性大於物質本身。

「體驗」一詞在這本書中出現了一百二十五次以上。一九九八年《體驗經濟時代》出版後，這個術語便在商業世界中引起了廣大迴響。兩位作者約瑟夫·派恩、詹姆斯·吉爾摩認為，全新的經濟型態即將主導這富足的社會。「體驗經濟」推翻了一九五〇與六〇年代的服務經濟（service economy），當時銀行與保險公司等企業變得比製造業更為重要。

派恩和吉爾摩覺得星巴克的崛起十分值得探討。他們問，為什麼人們願意花這麼多錢買一杯咖啡？街角快餐店的咖啡明明那麼便宜。這是因為，星巴克賣的不只是咖啡而已，還有體驗。快餐店的咖啡便宜、方便，和街上其他店裡賣的同價位咖啡也沒有任何差別。星巴克所販賣的體驗則不僅在購買咖啡的那一刻而已，他們讓消費者宛如參與了一場戲劇表演，創造出長久的記憶和情感連結。

當客人踏進咖啡廳入口，這齣星巴克舞台劇便揭開序幕，室內的聲音、氣味、裝潢、燈光效果和桌椅共同組成了精緻的佈景。店員們以各種專業的行話來向客人描述飲料的容量、溫度和配方，彷彿一道道密語，讓點餐過程宛如一場神聖的儀式。他們還會在客人的杯子上寫下名字，為結帳手續增添一股親和力，而咖啡師在後方進行了一次次震撼聽覺效果的演出。正因為這些社交互動、吧台的聲響和咖啡的香氣，讓客人們不禁想在這個空間裡停留得更久一些。

推動這些體驗的正是其中的「戲劇性」。《體驗經濟時代》的兩位作者認為，戲劇性在這些經驗中可不只是隱喻而已，而是真實發生的過程。舞台劇演員登台演出時，會與台下的觀眾產生連結，同理，店員、咖啡師在提供服務時，也與客人們產生了互動，他們都參與在這段現場表演中，扮演著各自的角色，並依照劇本傳達行動和意圖。

當消費者購買一項服務時，他所購買的其實是一套代表他進行的無形活動。但當他購買的是一種體驗，他便是以金錢和時間來交換，享受賣方所舉辦的難忘活動，這些活動深深地吸引著他，就像觀賞一齣戲劇一樣。

——約瑟夫·派恩、詹姆斯·吉爾摩，《體驗經濟時代》

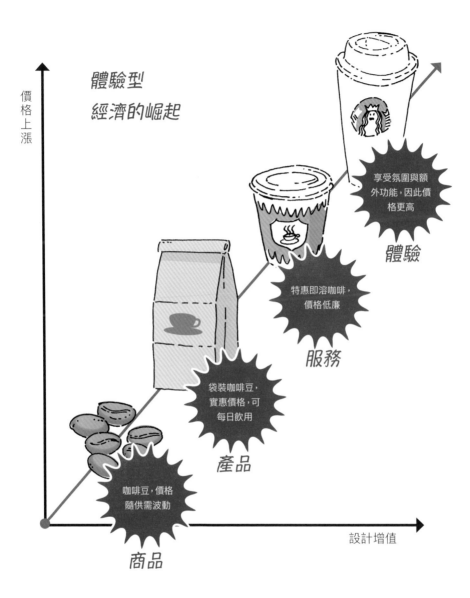

價格上漲

體驗型
經濟的崛起

享受氛圍與額
外功能,因此價
格更高

體驗

特惠即溶咖啡,
價格低廉

服務

袋裝咖啡豆,
實惠價格,可
每日飲用

產品

咖啡豆,價格
隨供需波動

商品

設計增值

從商品到體驗　　當產品逐漸從實體商品發展為豐富的體驗,其中就必須包含越來越多設計元素,當然價格也更加昂貴,畢竟所謂的體驗,就是要像觀賞一齣戲劇那樣,劇中必定會包含著一樁令人難忘的事件。插圖概念來自《體驗經濟時代》,約瑟夫·派恩、詹姆斯·吉爾摩合著。繪圖:珍妮佛·托比亞斯。

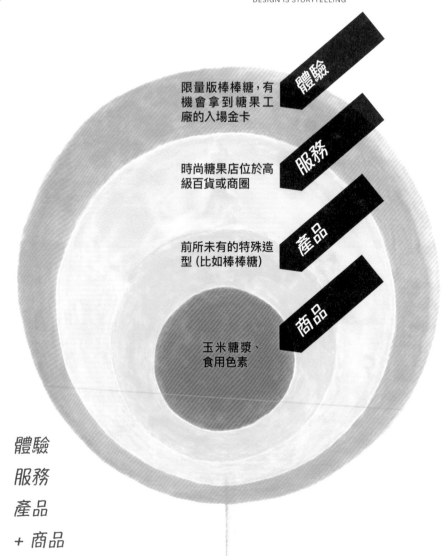

限量版棒棒糖，有
機會拿到糖果工
廠的入場金卡

體驗

時尚糖果店位於高
級百貨或商圈

服務

前所未有的特殊造
型（比如棒棒糖）

產品

玉米糖漿、
食用色素

商品

體驗

服務

產品

＋ 商品

漣漪效應 現在的許多產品都同時結合服務、體驗、製品和商品等各種層面，像漣漪一樣一圈圈的延伸出去。比方說，智慧型手機是一種商品，使用了各種原材料。它同時也是一種產品，這裡指的是手機本體和它的作業系統。而這兩者又被包含在服務之中，也就是廠商的販售計畫。最後，整項產品屬於一個完整的體驗，可以使用各種不同的應用程式和外掛軟體等等。和附加元件的生態系統）中。繪圖：珍妮佛・托比亞斯。

進階閱讀 《體驗經濟新觀點》（The Experience Economy: A New Perspective. Amsterdam: Pearson Prentice Hall, 2007），亞伯特・博斯維克（Albert Boswijk）、湯瑪斯・蒂森（Thomas Thijssen）、艾德・皮倫（Ed Peelen）合著。《電腦如劇場》（Computers as Theater. New York: Addison Wesley, 1993），布蘭達・羅倫（Brenda Laurel）著。〈自己的酒？他們將為此舉杯〉（A Wine of One's Own? They'll Drink to That. July 2, 2016, http://nyti.ms/29aquZy; cited July 2, 2016），出自《紐約時報》，艾莉珊卓・史丹利（Alessandra Stanley）撰。

典範轉移　一九九八年《體驗經濟時代》一書出版之後，究竟促成了哪些改變？
現在，無論是社會還是數位環境中，使用者都扮演了更加重要的角色，品牌
也更加重視參與互動，而不再只是自上而下（top-down）的設計。

　　當設計師把重點從物件轉移到行動時，體驗也就隨之而生。派恩和吉爾摩稱這個過程為「處於進行中的事物裡」（ing the thing）。例如，在汽車廣告中，新車在濱海道路上馳騁、在歐洲小巷漫遊，或者，連鎖餐廳的促銷活動看板上，一群好友正大快朵頤桌上熱氣騰騰的義大利麵，還有大學招生手冊中，來自不同背景的年輕人在大樹下認真地對談著。焦點由汽車轉為行駛、食物轉為用餐、學校轉為學習。

　　就如同故事，體驗也會逐步發展，有開頭、過程和結尾，並會觸發情緒和感官。撰寫《體驗經濟時代》時，作者將弗賴塔格的敘事弧線理論應用在逛百貨公司或迪士尼樂園的經驗上，並改編布蘭達·羅倫《電腦即戲劇》書中用以解釋人與電腦互動的敘事圖。雖然《體驗經濟時代》裡很少提到「設計」，但這本極具影響力的書的核心卻是源自於設計理論，而「體驗設計」（experience design）與「使用者經驗」這兩個術語，更從此進入了設計論述的主流。

　　派恩和吉爾摩將服務與體驗區分開來，但在當代實務中，兩者的界線其實很模糊。比如，以前的有線電話極少或完全沒有帶給消費者情感價值，但現在智慧手機既是產品，也是工具，更是各式數位產品的商業平台。而現代人在選擇機型和資費方案的時候，要瀏覽五花八門的網站、各大知名銷售通路、吸睛的廣告和精心撰寫的銷售文案，過程已經越來越複雜。

　　另一個很大的轉變，則是將體驗轉化為人與產品的雙向交流。設計師以共創的方式讓使用者參與產品和空間的塑造，比如消費者在社交媒體的言論和行為就可能成為品牌意義的一部份，他們會建立自己的對話，討論彼此的價值觀和身份認同，而且與過去相較起來，現在的消費者也因為社交媒體而擁有更大的力量，去制裁某些具有不良商業行為、政治觀點或環境政策的品牌。

　　如今，幾乎所有的服務都已經成為一種體驗。服務設計（service design）更已是一個專門領域，讓業務流程更加符合使用者的需求。

所有精品公司都不應忽視從「擁有」到「體驗」的加速轉變。
──艾莉珊卓·史丹利引用波士頓諮詢公司（Boston Consulting Group）

工具
使用者情緒旅程

情節是構成故事的一系列事件，而情緒旅程則是
這些事件所激發出來的感受。故事有跌宕起伏，能
量和節奏不斷變化，有時進展得很快，有時則放慢
下來。人與產品或服務之間的關係也是如此。隨著
使用者感到好奇、快樂和滿足，甚至是出現懷疑、
挫折和憤怒等負面情緒，這時互動能量便會隨之上
下波動。

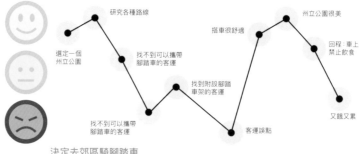

選定一個
州立公園

研究各種路線

找不到可以攜帶
腳踏車的客運

找到附設腳踏
車架的客運

搭車很舒適

州立公園很美

回程：車上
禁止飲食

找不到可以攜帶
腳踏車的客運

客運誤點

又餓又累

決定去郊區騎腳踏車

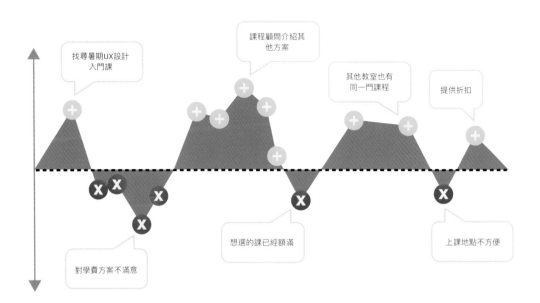

鄉村之旅（左圖）　概念來自〈重新思考消費者參與的接觸點，強化使用者體驗與驅力〉（"Rethinking Customer Engagement Touch Points to Deliver Enhanced Guest Experience and Drive," April 10, 2014 http://www.slideshare.net/readingroom/digitalhotel-guest-experience-tom-voirol-at-a2014-food-hotels-asiaconference; accessed June 4, 2016, CC Attribution.）　，湯姆‧沃伊羅爾（Tom Voirol）撰。

範本（上圖）　現成的範本讓繪製旅程圖變得更加簡易，並可與客戶和夥伴分享。此範本編修自「SlideModel」網站所設計的PowerPoint簡報版型（https://slidemodel.com/templates/customer-journey-map-diagram-powerpoint/; accessed June 6, 2016.）。

痛苦與狂喜　一九四七年，年輕的作家馮內果（Kurt Vonnegut）還在芝加哥大學攻讀人類學。他在畢業論文中寫道，所有故事都可以畫成一條線，並在痛苦與狂喜之間上下波動。

　　雖然芝加哥大學沒有讓馮內果的這篇論文過關，但他後來他陸續寫了許多本膾炙人口的文學作品，在他的世代廣受歡迎，包含《第五號屠場》（Slaughterhouse Five, 1969）和《冠軍的早餐》（Breakfast of Champions, 1973）等等，這些諷刺小說結合了寫實主義、科幻元素與黑色幽默的風格。

　　幾年後，馮內果在一場幽默的演講上，提到他當年還是個熱血碩士生時曾經繪製過的圖表。他在黑板上畫出幾段常見的情節，像是角色遇上麻煩，還有男孩與女孩相遇。故事的開頭往往充滿正面氛圍，接著角色會陷入危險與絕望之中，比如有人運氣很差跌進了洞裡，幸好最終鎮上有人拯救了他。又或者是，男孩遇見了一位很棒的女孩，過得十分幸福，後來卻失去了她，感到痛苦不堪，而最終兩人和好，圖表上的走勢就會升高至頂端。

　　就像馮內果畫出情節曲線一樣，設計師也會繪製情緒旅程圖。資深使用者經驗設計師寇特‧艾里奇（Curt Arledge）認為，體驗設計師也身兼「記憶設計師」（memory designer）。消費者之所以重複使用某個產品或是重回某個地方，通常是因為對它們有正面的記憶。若要設計出能使人產生正面記憶的產品，設計師就必須規劃一段會讓情緒弧線達到頂點的體驗，就像說一個好故事一般，並以令人滿足的方式收尾。比如說，網站頁面底部如果是相關文章精選，對使用者來說就是一段好體驗，而若是充滿了釣魚連結（clickbait），或彈出視窗要求讀者填寫信箱地址，那就是糟糕的瀏覽經驗了。

　　繪製情緒旅程圖之前，設計師會先觀察使用者，然後將整趟體驗分成數個階段，有些階段是正面情緒，也有些是負面的。設計師加倫‧恩斯羅姆（Garron Engstrom）解釋，情緒旅程圖能幫助設計師「使用者的情緒」，推測其中的高低起伏。在繪製使用者情緒旅程圖的過程中，設計師會越發理解人與產品或服務之間的關係，進而做出改善。設計師可以用自己的方式來畫出這趟旅途，或下載各種含有預設選項及提示的範本。

每況愈下　二〇一六年，佛蒙特州的一個資料科學家團隊對馮內果的理論進行了統計測試。他們研究了一千七百多個故事，並發現這些故事的情緒弧線都符合六種基本形狀。但在馮內果畫過的圖表中，最有趣的還是那些沒有遵循預期模式發展的故事。像是卡夫卡的小說《變形記》（Metamorphosis），主角是個不討喜的年輕人，他非常厭惡自己的工作，也跟家人處不來，有天他一覺醒來，發現自己竟然變成了一隻大蟲子。他的故事弧線是從低處開始，非但沒有爬升，反而不斷往下沉。

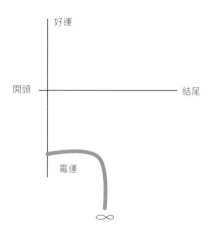

好運

開頭　　　　　　　　結尾

霉運

∞

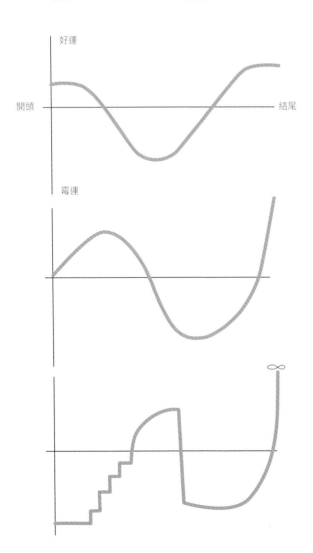

好運

開頭 ──────────────── 結尾

霉運

馮內果的情緒
旅程圖

遇上麻煩
男子跌進坑洞裡，而村民
救了他。

男孩遇見女孩
男孩遇見女孩，失去了
她，又把她追回來。

灰姑娘
身世悲慘的女孩不能去
參加舞會，在神仙教母
的幫助下如願赴宴，掉了
一隻玻璃鞋，最後嫁給了
王子。

進階閱讀　《沒有國家的人》（Man Without A Country. Random House, 2005），馮內果著。〈小記：馮內果在芝加哥〉（"Kurt Vonnegut in Chicago: Some Footnotes," ChicagoMag.com. March 19, 2012, http://www.chicagomag.com/Chicago-Magazine/The-312/March-2012/Kurt-Vonnegut-in-Chicago-Some-Footnotes/ accessed June 4, 2016），傑佛瑞・強森（Geoffrey Johnson）撰。〈使用者記憶設計：如何設計出令人印象深刻的體驗〉（"User Memory Design: How to Design for Experiences that Last," Smashing Magazine, August 1, 2016, https://www. smashingmagazine.com/2016/08/user-memory-design-how-to-design-for-experiences-that- last/?ref=mybridge.co; accessed September 2, 2016），寇特・艾里奇撰。〈情感設計原則〉（Principles of Emotional Design," http://www.slideshare.net/garrone1/principles-of-emotional-design (July 25, 2015); accessed June 4, 2016，暫譯），加倫・恩斯羅姆撰。〈使用者旅程圖〉（"User Journey Maps," DoctorDisruption.com. July 18, 2014, http://www.doctordisruption.com/design/design-methods-21-user-journey-maps/; accessed June 4, 2016，暫譯），尼爾・蓋恩斯（Neil Gains）撰。

痛點　灰姑娘故事的高峰和低谷分別在哪裡，又是怎麼收尾的？假設灰姑娘
的神仙教母是一款數位產品，使用者會如何評價這個虛構的應用程式呢？

　　如果想要找出產品痛點和溝通結論，情緒旅程圖能派上用場。易用性設計專家尼爾·蓋恩斯認為：「旅程圖應該要真實反映產品互動的現實，包含正面、負面的情緒，以及所有猶豫不決、困惑、挫折、高興、不置可否和停止使用的時刻。」旅程圖多半會依循著典型人物誌（persona）的使用經驗變化，從最初得知資訊，再到取得並試用產品，而設計師則會以此找出使用者和產品之間的接觸點（touchpoint）。

　　讓我們把馮內果的灰姑娘故事圖套用在使用者滿意度上。剛開始灰姑娘很悲慘，沒有禮服穿，也不能參加舞會，於是她下載了一款名叫「神仙教母」的應用程式。神仙教母的鞋子、洋裝和頭飾都獲得灰姑娘的五星好評，交通安排也令人激賞——畢竟她把一群老鼠和一顆大南瓜變成了優雅的馬車。然而，當午夜鐘聲響起，使用者滿意度就急轉直下，灰姑娘匆匆跑下樓梯回到停車場，途中還掉了一隻玻璃鞋，卻發現她的神奇馬車變回了一顆普通南瓜。

　　等到灰姑娘回去做苦工的時候，服務或產品設計師就很難再讓神仙教母的評分提升到五顆星了。或許他們可以更新一些補償或特殊的功能，例如失物招領服務，運用定位系統找出物品並送還給合法擁有者。而灰姑娘拿回玻璃鞋之後，開了一間3D列印客製化鞋店，從此經濟獨立，過著幸福快樂的生活。

　　故事如果沒有衝突，就會平淡無奇。使用者當然不會希望自己前往傢俱店或從派對回家的路上經歷恐懼或憤怒，但旅途也不該是索然無味的。比如說，搭飛機去丹佛市之前要乾等兩個小時，這就是一段情緒能量低迷的過程，而背著超大行李和難搞的男友一起去機場，則是需要很高的能量。正因如此，許多餐廳會不斷供應麵包棒，機場則會設立多個書報攤，可以填補等待時間，讓顧客不會感到疲乏。艾里奇說，數位產品的運作過程也都會有短暫的減速，像是「優化檔案中」、「需求審查中」等等，表示系統正在運作，並提供合理的品質。而設計師本身也應該要有休息、反思和熱切的時刻，這樣才能繼續創造價值。

有的產品好用但沒有記憶點，有的則是不甚完美卻令人印象深刻，兩者的差異就在於能否創造出使用者的情緒高點。

——〈使用者記憶設計〉，寇特·艾里奇

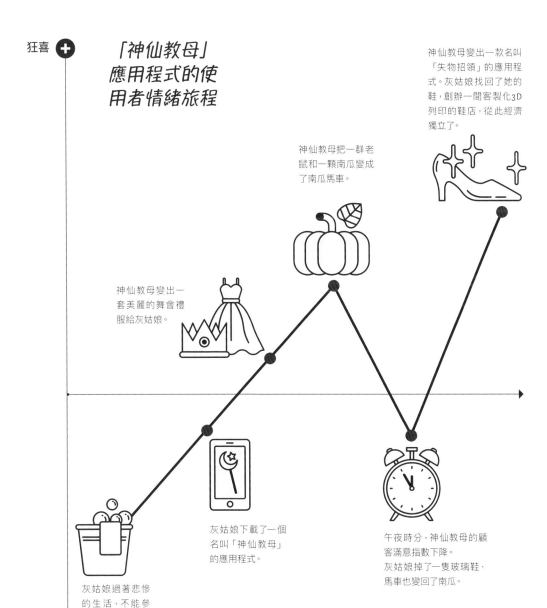

「神仙教母」
應用程式的使
用者情緒旅程

狂喜 ＋

痛苦 ✕

神仙教母變出一款名叫
「失物招領」的應用程
式。灰姑娘找回了她的
鞋，創辦一間客製化3D
列印的鞋店，從此經濟
獨立了。

神仙教母把一群老
鼠和一顆南瓜變成
了南瓜馬車。

神仙教母變出一
套美麗的舞會禮
服給灰姑娘。

灰姑娘下載了一個
名叫「神仙教母」
的應用程式。

午夜時分，神仙教母的顧
客滿意指數下降。
灰姑娘掉了一隻玻璃鞋，
馬車也變回了南瓜。

灰姑娘過著悲慘
的生活，不能參
加舞會。

繪者：潘怡 (Yi Pan，音譯)

冷與熱　在一段體驗中，哪一部分強度最大，又是如何收尾的？過程的高低起
伏會影響人們對於產品、服務或演出的記憶和評價。

一段經驗的尾聲會影響人們對整個過程的觀感，心理學家康納曼（Daniel Kahneman）稱這種現象為「峰終定律」（Peak-End Rule）。頂峰是指經驗中最刺激的部份，而終點就是最後結束之處，人們往後還會不會前來重新經歷一次這段過程，就看這兩者帶給他們什麼樣的感受。從我們生活中的各種情境裡，都可以看出終峰定律的存在，像是排隊買電影票、渡假，甚至是大腸鏡檢查。排隊固然讓令人厭煩、暴躁，但如果隊伍很快速地邁向終點，人們也會對於整段經驗更加滿意。

在一項有關痛苦的研究實驗中，受試者先將一隻手放在冰水中六十秒，結束後又被要求再做一次同樣的動作，但不同的是，這一次延長至九十秒，而且多出來的那三十秒裡，水溫逐漸變暖，讓這段泡水的經歷有了一個美好的結局。最後，當研究人員詢問受試者，如果必須再次泡水，他們會選擇哪一個？大家都選擇九十秒的那一個，他們認為，這段經驗似乎沒那麼難以忍受，因為它的結局比較好。

正因如此，體驗設計師們特別注重收尾，會提供一些情緒上的回饋來獎勵使用者付出的時間和努力，例如在結帳時可以使用折扣碼，讓消費者看見自己的結帳數字變少，感覺非常美妙。

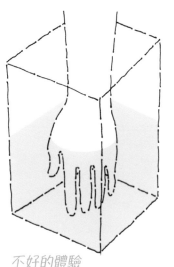

不好的體驗

泡在冰水裡六十秒。

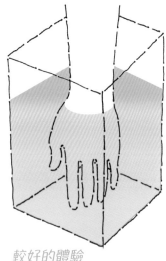

較好的體驗

泡在冰水裡六十秒後，再泡溫
水三十秒。

繪者：珍妮佛・托比亞斯

「情緒影響」圖表　凝光（Solid Light）是一間位於肯塔基州路易維爾（Louisville）的展覽設計公司，他們運用「情緒投入」圖表來規劃觀眾參觀展覽的旅程。公司負責人辛西亞‧托普（Cynthia Torp）說：「情緒旅程是將故事的起伏展現出來，在說出生動故事的同時，也要兼顧觀眾是否能接收到資訊，這樣的展覽才能讓觀眾產生共鳴，而不是讓他們不知所措，或者更糟的是，令他們完全無感。」

進階閱讀　《快思慢想》（Thinking, Fast and Slow. New York: Farrar, Straus and Giroux, 2015），康納曼著。〈探索觀眾情緒，創造永久連結〉（"Mapping Visitor Emotions to Make a Lasting Connection," Center for the Future of Museums, June 27, 2017, http://futureofmuseums.blogspot.com/2017/06/mapping-visitor-emotions-to-make.html?m=1; accessed July 19, 2017），辛西亞‧托普撰。繪者：班‧傑特（Ben Jett），實光工作室（Solid Light, Inc.）創意總監

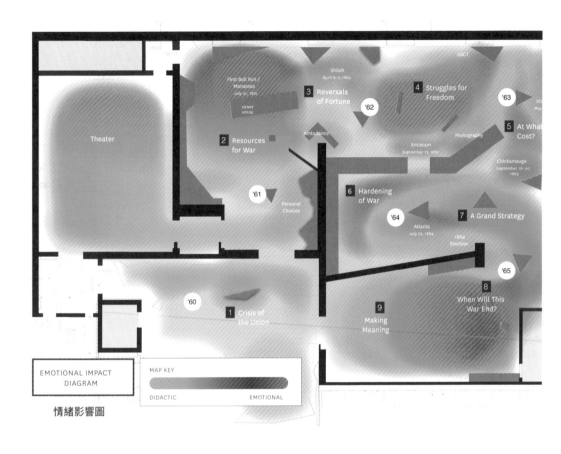

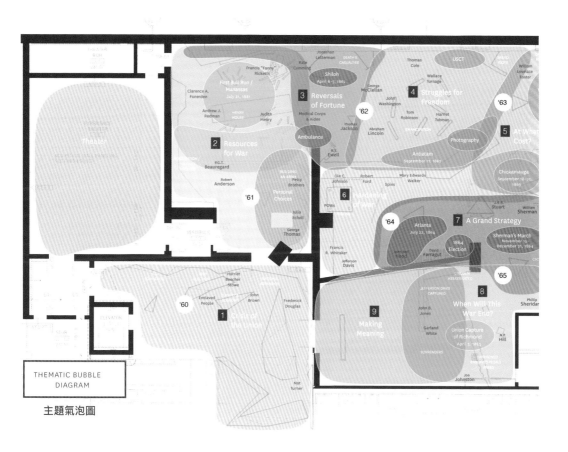

THEMATIC BUBBLE
DIAGRAM

主題氣泡圖

「情緒影響」圖表　設計師、策展人和歷史學家共同組成團隊，為位於維吉尼亞州里奇蒙（Richmond）的美國內戰博物館（The American Civil War Museum）製作一場大型展覽，希望能提出更貼近人心的觀點，而不是像往常一樣，以軍事和政治術語來描述的歷史事件。凝光展覽設計公司的創意總監班恩·傑特（Ben Jett）嘗試了許多不同的方法來描繪觀眾的情緒旅程。最後，他決定用熱力圖（heat map）來呈現各個展區的強度。

傑特還另外繪製了氣泡圖（bubble diagram）來說明展覽的各個主題。有了這些熱力圖和氣泡圖，團隊可以更明確地規劃出展覽敘事中的衝突點、情節高潮，以及觀眾可以在展覽中休息和暫停的地方。這些工具還能幫助團隊規劃如何運用資源，在最有影響力的段落投入更多的製作資金。繪者：凝光展覽設計公司創意總監班恩·傑特。

工具
共創

在開發新產品、服務或應用程式時，設計師有時也
會徵詢使用者的想法，無論是評估現有解決方案，
或者生成新的想法，設計師都可以導入共創模式。過
程中，雙方會互相合作，一起了解新計畫的脈絡，並
摸索新的解決方案如何改善人們的生活。當使用者
積極參與設計，他們的身份就如同這個專案或挑戰
的專家證人（expert witnesses）。從焦點小組（
focus group）研究到腦力激盪會議，各式各樣的討
論方法都能開啟對話，激發出創意思維，並建立設計
師和使用者之間的共鳴。

繪者：珍妮佛·托比亞斯

同理心　所謂的同理心，就是能夠辨識及感受他人的內心狀態。設計師常常需要為與自己不同的人創造內容和服務，因此他們會透過情境模擬、採訪和觀察來培養同理心。

小說或電影總能將讀者或觀眾引入角色的思維框架，比方說透過故事中的女繼承人、孤兒或難民的雙眼來觀看周遭世界，觀眾也因而對他們產生了同理心。同理心讓人們有意願共同努力，一起打造出互利的社會，這對人類文明十分重要，當然也是使用者中心設計（user-centered design）的重點。

黛布拉·艾德勒（Deborah Adler）是紐約一家醫療產品設計公司的負責人，曾為了要更加了解護士的觀點跑去見習。「護士就是我的老師，」她這麼說道。在其中一個案子裡，醫療用品製造商的委託她重新設計導尿管的包裝組。導尿管是常見的手術設備，而新包裝最重要的目的就是要降低使用過程中的交叉感染率。艾德勒首先與護士交流，並在一旁觀察她們的工作。她發現，舊包裝既不順手又不符工作邏輯，只能在現有空間裡將就著用，既無法配合護士的做事順序，也沒有正確使用所需的輔助材料。因此，新包裝中多了一個消毒過的托盤，如此一來，當護士必須在床邊操作時，托盤就可以充當無菌工作區。

阿德勒回憶：「我們設計的新包裝效果很好，但是護士還是會把裡頭的衛教卡丟掉。」於是，她又修改了卡片設計，加上插畫，做成賀曼賀卡（Hallmark）風格，上面可以填上患者資訊，印在美麗的霧面紙張上，並放在難以忽視的位置。後來，卡片就很少再受到忽視，因為它們變得特殊而私人，護士也就不會扔掉了。患者會把卡片放在床頭，家人們也能一同閱讀。「僅僅透過觸摸，卡片就會被認為是對病人有意義的東西，」艾德勒說道。「我們讓本來受到排斥的衛教卡變得大受歡迎。」

病患衛教卡　黛布拉·阿德勒（Deborah Adler）重新設計梅得朗醫材（Medline）的導尿管包裝組，將患者衛教資訊全彩印製在美麗的卡片上。卡片受到了患者、家屬和護士的重視，讓病人能學習重要的術後照護資訊。繪者：珍妮佛·托比亞斯。

迪娜·麥克多納的同理心設計
(empathic design) 指南

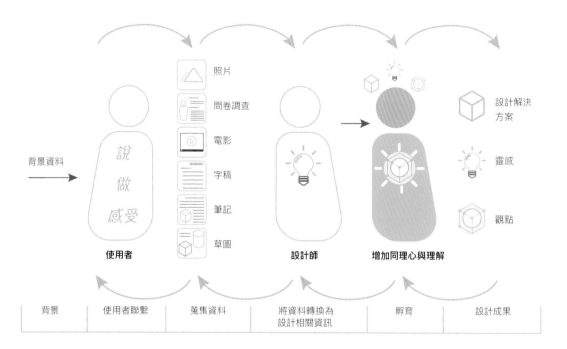

同理心設計　在迪娜·麥克多納的設計流程圖中,初期就包含
了使用者研究,她開發了許多方法,讓設計師能與使用者建立
共鳴,像是拍照、錄影記錄、問卷調查,以及到現場勘查速寫
等等。繪者:迪娜·麥克多納。

回顧、分析與創造　共創有許多不同的參與模式，使用者可以描述自己的情況、分析問題，或提出新的解決方，也可以分析過往經歷與當下想法，進而開始想像未來。

發起參與式設計（participatory design）討論時，通常會先探索人們對日常活動的看法和期望，比如搭公車、參觀博物館或餵貓。而在正式展開會議前，也往往會有一個或好幾個快速熱身活動，需要大家各自完成，而非團體行動，例如每天寫日記做記錄，或者拍下自己的生活和工作空間，這些事前「功課」都對會議很有幫助。

熱身活動之後，大家可以先簡短討論一下活動成果，接著就能進入更大的討論，可能是要某些特定解決方案的優缺點，也可能是要描繪出真實情況或想像場景。

行銷團隊常會需要焦點小組對特定產品或概念提出回饋，通常要包含比較各種解決方案、依照優劣排序，或是評估新設計中的文化元素和情感訴求。為了透過使用者找到更多創意觀點，設計師常會融入不同的群體，和大家像同儕一樣平等交流，使用者對他們來說甚至會如同某個領域的專家。若要打造共創關係，就會需要藉助各種工具，才能激發出創造力，並讓使用者司考出新的想法。

進階閱讀　《共創工具箱：設計前端的生成階段研究》（Convivial Toolbox: Generative Research for the Front End of Design. Amsterdam: BIS Publishers, 2012; Joe Langford and Deana McDonagh, 2003，暫譯），伊麗莎白‧桑德斯（Elizabeth B. -N. Sanders）、皮耶得‧簡‧斯塔珀斯（Pieter Jan Stappers）合著。〈焦點小組工具〉（Focus Group Tools，暫譯），出自《焦點小組：有效支援產品開發》（Focus Groups: Supporting Effective Product Development. London: Taylor and Francis, 2003，暫譯）第173至224頁，喬‧蘭福特（Joe Langford）、迪娜‧麥克多納合編。

共創｜熱身練習

問卷調查　開始討論前，與會者要先回答表單上的問題，題目類型可已有複選題、排名或減達，這些問卷也能用來蒐集人口統計資訊。

日誌筆記　可以請與會者事先記錄自己日常生活的不同要素，比如「餵貓」、或「通勤上班」，甚至是紀錄一整天的活動，像是從起床到睡前與寵物的所有互動，或是一天中搭乘過的每一種交通工具。如果這是他們的「回家功課」，那麼不一定是文字紀錄，也可以是照片。

情緒板　設計師總是必須蒐集五花八門的參考資料來找出作品的基調，而情緒板正是一種彙集方式，以各種視覺元素來幫助焦點小組針對特定主題進行交流。製作情緒板的過程可以很自由，使用雜誌或舊書中的任何元素來當素材，也可以更加有條理，以設計團隊事先挑選的圖案來進行。

聯想圖表（word map）　開始之前，每位與會者要先在紙張的正中央位置寫下一個主題名稱，接著展開快速自由聯想，一邊動手將想到的相關概念畫出或寫下來，形成一整組的點子。繪圖：艾莉卡‧霍爾曼。

共創 | 創意思考練習

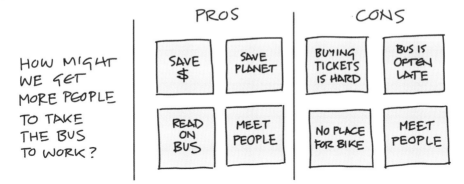

正面與反面　有些設計的目標是促成重大改變，比如「讓更多人搭公車上班」，而這個練習就是要探索過程中會面臨的阻力和助力。主持人可以先畫一個兩欄的表格，一欄是助力，另一欄則是阻力，也可以寫成「正面」和「反面」，接著組員們開始列出了各種助力，像是「省錢」、「環保」，都會讓人更有意願搭公車，阻力則包含了「買票很麻煩」、「公車常誤點」等等。這個練習該可以幫助團隊辨識出流程中的痛點，並加以解決。

第一人稱敘事　與會者可以描述一下自己生活中的實際情況，藉此去想像理想的產品或系統應該是什麼樣子。例如：「我最喜歡的咖啡廳前面就有一座公車站，每一小時都會有一輛自行車專屬班次，讓騎士們可以把他們的車子帶上公車。」

聯想　在這個練習中，與會者要為某件產品或某個點子賦予情緒或個性。可以採取自由聯想的方式，或搭配字卡、圖卡等輔助工具來展開腦力激盪。

打造更好用的貓咪餵食器　和使用者聊一聊貓咪餵食器，聽聽他們對飼主、貓咪和重口味飼料有甚麼樣的看法。讓使用者分享他們的見解，觀察他們的情緒，藉此找出新設計可能存在哪些問題。

艾瑞克·利馬（Eric Lima）和艾倫·沃爾夫（Alan Wolf）都是愛貓人士，也是紐約庫柏聯盟學院（The Cooper Union）工程院所的教授，兩人對於貓咪自動餵食器有新的想法。他們發現，市面上現有的大多數產品都只能餵食乾飼料，沒有任何一台機器能夠投餵濕食。雖然對飼主而言，準備濕食十分麻煩，但對貓咪來說，這其實是更健康的選擇。於是，沃爾夫和利馬發明了一種以應用程式控制的貓咪餵食器，它可以打開密封包裝，確保濕食是新鮮的，接著將包裝袋移動到封閉空間等待飼主清理，如此一來，殘留在袋內的食物才不會造成臭味。兩位教授先在工程實驗室製作出機器的原型，但如果要做出真正可以使用的產品，還是必須去找專業設計師合作。

他們將原型交給工業設計公司「本初工作室」（Prime Studio）的創辦人史都亞·哈維·李（Stuart Harvey Lee），他認為，接下來的設計步驟，勢必是要聽取使用者的建議。首先，團隊聘請市場研究公司進行線上調查，請四百位貓咪飼主回答一些基本問題。接著，他們舉行了各式面對面的焦點小組討論，並將餵食器的設計圖稿展示給與會者看。

有些與會者一開始不太想要使用自動餵食器，直到他們聽到其他人在討論這台機器可能帶來的好處，像是不會再清理滿地的杯盤狼藉、半夜不會再被貓咪吵醒，就連加班或周末出遊也不必擔心。與會者也一併思考了愛貓的情感需求。餵食器會不會嚇到牠們？飼主能不能透過這台機器發送語音訊息給貓咪？貓咪會不會破壞機器，把存放在裡面的食物拿出來？總而言之，與會者認為，機器最好能符合每天使用的需求，而不是做成一種應急設備，這樣對貓咪和飼主來說都比較好。

設計團隊聽到飼主這麼說之後，就知道這台機器的體積必須小一點，可以放在廚房角落，而不是佔據很多空間。這些焦點小組會議也讓他們知道，只要貓咪飼主們認為自動餵食器乾淨、安全、快速又方便，就會對它感興趣，尤其是收入較高者更是如此。也就是說，產品銷售的成功與否將取決於對顧客的宣導。

如果設計順利，新的貓咪餵食器會是一台迷你設備，不但方便飼主餵食，也能幫助貓咪創造健康、規律日常生活。應用程式還可以讓飼主學習正確的餵食量，還有很多其他功能！例如機器配有視訊鏡頭，每當成功投餵食物時，就傳送一張貓咪吃得津津有味的照片給飼主。或許還能加上貓咪自拍功能，為這台實用的寵物照顧產品增添更多愉悅感。

養了貓之後，我每天都睡得很少。　——焦點小組成員

焦點小組日記

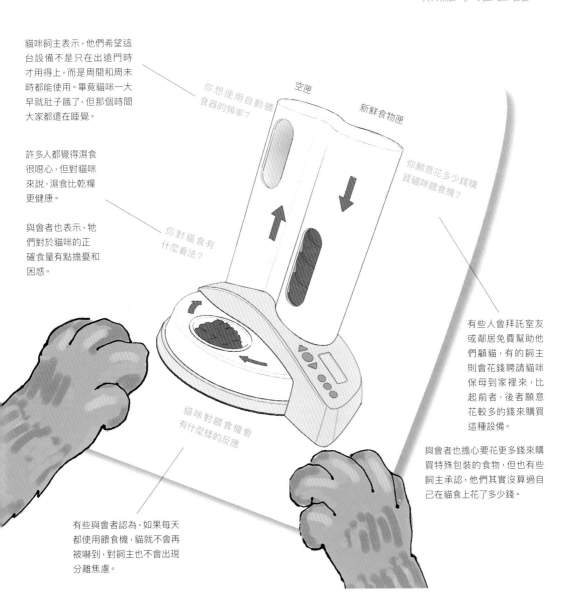

貓咪飼主表示,他們希望這台設備不是只在出遠門時才用得上,而是周間和周末時都能使用。畢竟貓咪一大早就肚子餓了,但那個時間大家都還在睡覺。

許多人都覺得濕食很噁心,但對貓咪來說,濕食比乾糧更健康。

與會者也表示,牠們對於貓咪的正確食量有點擔憂和困惑。

你想使用自動餵食器的頻率?

空匣

新鮮食物匣

你對貓食有什麼看法?

你願意花多少錢購買貓咪餵食機?

貓咪對餵食機會有什麼樣的反應

有些人會拜託室友或鄰居免費幫助他們顧貓,有的飼主則會花錢聘請貓咪保母到家裡來,比起前者,後者願意花較多的錢來購買這種設備。

與會者也擔心要花更多錢來購買特殊包裝的食物,但也有些飼主承認,他們其實沒算過自己在貓食上花了多少錢。

有些與會者認為,如果每天都使用餵食機,貓就不會再被嚇到,對飼主也不會出現分離焦慮。

使用者意向　為了做出新的應用程式控制貓咪自動餵食器,設計團隊召開了四場焦點小組討論。他們在尖峰時段前往寵物店尋找可能的與會者,與最終招募的十倍人數交談。產品設計:艾瑞克·利馬、艾倫·沃爾夫、本初工作室。

繪者:珍妮佛·托比亞斯,產品模擬圖:本初工作室。

工具
人物誌

人物誌（persona）用來勾勒出產品或服務的原型使
用者（archetypal user）。就如同小說或電影中的角
色，這些人物也都正努力著要完成某些事。設計團隊
運用人物誌來想像這些需求與能力各不相同的人們，
將會如何體驗他們的新產品或服務。人物誌的元素可
以包含一般的人口統計資料，像是性別、年齡和收入
等等，以及一些特定的嗜好及興趣，比如收集古董車
或種植原種瓜類。以真實人物為藍本的人物誌才最具
有參考價值。人物們會在不同的情境中擔綱主角，而
這些情境則是設計團隊為了完成某個特定目標而構
想出來的。

人、地、物　擔任藝術總監艾蜜莉·喬恩頓（Emily Joynton）準備
創作一部漫畫故事，內容是關於她和難相處的室友在邁阿密的
生活。她著手製作每個角色的人物誌，以文字和圖像來建立角色
的資訊。繪者：艾蜜莉·喬恩頓。

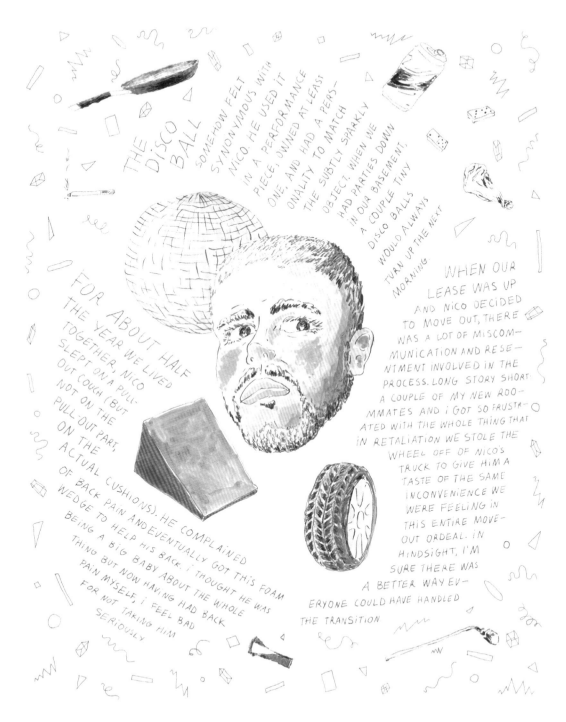

THE DISCO BALL

SOMEHOW FELT SYNONYMOUS WITH NICO. HE USED IT IN A PERFORMANCE PIECE, OWNED AT LEAST ONE, AND HAD A PERS— ONALITY TO MATCH THE SUBTLY SPARKLY OBJECT. WHEN WE HAD PARTIES DOWN IN OUR BASEMENT, A COUPLE TINY DISCO BALLS WOULD ALWAYS TURN UP THE NEXT MORNING

WHEN OUR LEASE WAS UP AND NICO DECIDED TO MOVE OUT, THERE WAS A LOT OF MISCOM— MUNICATION AND RESE— NTMENT INVOLVED IN THE PROCESS. LONG STORY SHORT: A COUPLE OF MY NEW ROO— MMATES AND i GOT SO FRUSTR— ATED WITH THE WHOLE THING THAT IN RETALIATION WE STOLE THE WHEEL OFF OF NICO'S TRUCK TO GIVE HIM A TASTE OF THE SAME INCONVENIENCE WE WERE FEELING IN THIS ENTIRE MOVE— OUT ORDEAL. IN HINDSIGHT, I'M SURE THERE WAS A BETTER WAY EV— ERYONE COULD HAVE HANDLED THE TRANSITION

FOR ABOUT HALF THE YEAR WE LIVED TOGETHER, NICO SLEPT ON A PULL— OUT COUCH (BUT NOT ON THE PULL-OUT PART, ON THE ACTUAL CUSHIONS). HE COMPLAINED OF BACK PAIN AND EVENTUALLY GOT THIS FOAM WEDGE TO HELP HIS BACK. i THOUGHT HE WAS BEING A BIG BABY ABOUT THE WHOLE THING, BUT NOW HAVING HAD BACK PAIN MYSELF, i FEEL BAD FOR NOT TAKING HIM SERIOUSLY

有目標的人　勾勒人物和場景的過程，能幫助設計團隊把使用者納入設計考量，並建立同理心。大家想要的究竟是什麼呢？哪些產品服務有助於提升人們的生活品質？大家平時面臨哪些挑戰？

只有一個人物是不夠的，設計團隊會製作數份人物誌，才能考慮到不同的使用者。這些人物代表了不同的原型使用者，以及他們各自的需求、能力和感興趣的程度。幫人命名可以讓他們更加真實，也更容易記住。設計師會從不同人物的角度出發，對設計解決方案加以評論，這能幫助他們突破個人好惡或是他們對自身創意的堅持，進而開始從使用者的角度來檢視自己的作品，比如說，「勞勃會怎麼做？」

在進行一項設計專案之前，設計師、民族誌學者或研究人員會先和使用者交談，並在不同的環境中觀察他們。接著他們會彙整觀察結果，從資料中找出使用者的行為模式。例如，共同的問題或興趣是如何形成的？達成目標的過程中，使用者什麼時候會需要額外幫助？

老電視廣告中所描繪的「核心家庭」（nuclear family）現在已經很少見，而其中所描繪的情境，也通常不太符合社會現實。設計公司IDEO的設計師們建議，除了考量一般使用者的需求，也要把「極端使用者」納入評估，例如有人特別熱中某些主題的，比如電玩、園藝，或烤全豬，這些人喜歡談論他們的嗜好，甚至還會有些令人驚訝的想法。有時候，某些弱勢者更能提供重要見解，像是弱視者，或雙手無力的人，如果你的產品或服務對這類極端使用者來說十分有用，那麼很可能對一般興趣與能力的人更有助益。

設計團隊會製作一份檔案來描述每個人物的故事，幫他們取名字、賦予背景，並繪製肖像。就如同電影或短篇小說中的角色，這些人物都是非常生動的。他們擁有各自的行為舉止和價值觀，也有慾望和煩惱，他們不應該是建立於刻板印象的人物。設計師克里斯多夫·左恩（Christof Zurn）製作了「人物誌海報」（Persona Core Poster），是一份人物誌設定的樣板。本書的下一頁也收錄了這張樣板，幫助初學者更容易建立出人物誌，圖片取材自左恩的設計。

艾倫·庫伯（Alan Cooper）是互動設計（interaction design）領域的先驅，也是舊金山庫伯設計公司的聯合創辦人，此外，他還是第一位將人物誌運用在設計過程中的人。他所創造的第一個人物是名叫凱西專案經理，這個虛構角色靈感來自他一九八三年訪問過的一位共事者，當時他正在開發一套複雜的辦公軟體，而過程中，他會在腦海中不斷與凱西對話，並試想她在不同情況下的需求和行為模式，這能幫助他將軟體製作得更加實用。

進階閱讀　〈細究人物誌及其用途〉（"A Closer Look at Personas and How They Work," Smashing Magazine (August 6, 2014), https://www.smashingmagazine.com/2014/08/a-closer-look-at-personaspart-1/; accessed July 8, 2017），史葛羅摩·戈茨（Schlomo Goltz）撰。〈善用極端使用者的力量〉（"Harnessing the Power of Extreme Customers," Financial Times (January 6, 2014), https://www.ft.com/content/f7256696-746e-11e3-9125-00144feabdc0?mhq5j=e2; accessed July 8, 2017），艾莉西亞·克雷格（Alicia Clegg）撰。〈人物誌的起源〉（"The Origin of Personas," Cooper.com (May 5, 2008), https://www.cooper.com/journal/2017/4/the_origin_of_personas; accessed July 9, 2017），艾倫·庫伯撰。《互動設計之路》（The Inmates Are Running the Asylum: Why High Tech Products Drive Us Crazy and How to Restore Sanity (London: Sams-Pearson Education, 2004)，艾倫·庫伯著。〈場景〉（Scenarios），資訊與設計網站（Information & Design, http://infodesign.com.au/usabilityresources/scenarios/; accessed July 9, 2017）。

往後的各項專案中，庫伯也持續製作人物誌，並將這個方法寫進他的著作《互動設計之路》（The Inmates Are Running the Asylum）裡，這本書後來非常具有影響力。庫伯表示：「就如同每一種強大的工具，人物誌固然好上手，但卻要花好幾個月，甚至好幾年，才能掌握箇中之道。」只要多加練習，人物誌可以成為非常有力的輔助，不僅能幫助設計師思考設計問題，也能幫助他們更加生動地向夥伴與客戶說明設計流程。

　　人物誌製作完成後，就可以開使設置情境。設計師通常會用速寫的方式，畫出人物嘗試實現目標的過程，像是報名烹飪班，或尋找公車時刻表等等。這些情境圖只要簡單示意即可，不需要詳細畫出使用者按了幾個按鈕、開啟了多少功能選單或對話框，而是著重描繪各個行動的主要目的。例如：「貝絲在網路上搜索中式料理烹飪課程，她沒有找到任何周末開班的教室，但有找到一堂課是在周二晚上舉辦，於是就報名了」。不同的人物還要會有不同的情境：「乘坐輪椅的比爾想找大眾運輸可達的烹飪教室，但這個應用程式卻沒有顯示大眾運輸資訊，他只能一間一間打電話詢問，好不容易才找到一個教室。」

他們在想什麼？　　插畫家艾蜜莉·喬恩頓熱愛觀察。她以前就常在研究所課堂上畫同學們的速寫，有些同學埋頭做筆記，有的人則很散漫。設計教育產品的設計師通常都會花時間去觀察人們的學習和教學情況。繪者：艾蜜莉·喬恩頓。

學習習慣　假設有一款名叫「FLASHKARD」的應用程式可以幫助中學生學習。
我們位三個不同的原型使用者建立人物誌，每一位同學的能力、障礙和目標
都各不相同，而場景則用來描述他們實現目標的脈絡。

人物誌+情境工作表

名字

選擇一個好記的名字。

描述

寫出一個特徵，像是收藏家、探險家或手作達人。

背景

列出教育程度、國籍、工作經歷、嗜好、家庭生活等特點和經驗。

資訊

是專業人士還是新鮮人？有哪些技能或資源，有哪些障礙待突破？

情緒

這個人物面對挑戰時有什麼樣的感受？是焦慮還是有自信，感到興奮還是無趣？

目標

這個人物想要做什麼？

情境

寫下或畫出人物實現目標的情境。

人物誌範本取材自「人物誌海報」，出自「創意夥伴」網站（Creative Companion. May 5, 2011, https://
creativecompanion.wordpress.com/2011/05/05/the-persona-core-poster/），創用CC（Creative
Commons Attribution Share-Alike）。

勞勃｜建造達人

背景　勞勃和他的祖母住在一間小公寓裡，祖母擁有護士執照。

資訊　勞勃比較喜歡理工科目，長大後想要成為橋樑建築師。他有一支智慧型手機，但家裡沒有電腦。他熱愛手繪地圖和各種圖表，還會親手製作模型，但不喜歡聽課。

情緒　勞勃是個非常有自信的人，有時很沒耐心，他很容易粗心犯錯，經常忘記檢查細節。

目標　勞勃念書是因為他想要參加全州數學競賽。.

情境　上課時，勞勃總是快速完成指定練習，剩下的時間，他會剛才完成的題目存入「FlashKard」裡。他認為在這款應用程式裡製作小卡片很有趣，可以讓他回顧剛才的答題狀況，並找出錯誤。

麗莎｜第一名

背景　麗莎是個有競爭力的賽跑選手。她和父母、兄弟姐妹和兩條狗住在一起，房子是兩層樓的連棟別墅。

資訊　麗莎計畫進入高中校隊，並希望之後能取得大學的體育獎學金。她常和隊友一起搭長途公車，而且總需要很早就到學校練習。導致坐在教室上課時，她要不是昏昏欲睡，就是一直靜不下心。

情緒　麗莎對化學預科課程感到十分焦慮，她覺得自己「化學很爛」，理工科目就是她的罩門。

目標　麗莎希望她訓練的同時，也有時間可以念書。

情境　每次完成回家作業後，麗莎就在「FlashKards」上製作一張卡片。考試當天早上，她會打開應用程式的螢幕閱讀功能，在搭車往學校的路上聆聽複習。

秀珍｜農作愛好者

背景　秀珍最近和父母一起從韓國搬到了美國，他們的公寓外有一座社區花園。

資訊　秀珍喜歡種菜和從事戶外活動，她希望能成為一位氣候學家。她的聽力受損，因此配戴助聽器。她很擅長數學和科學，只要掌握觀念，就能解開問題，但她上課時常聽不太清楚。

情緒　教室太吵鬧的時候，她就會感到不知所措，英文課對她來說也很困難，令她感到孤立無援。

目標　秀珍很希望能和同學們一起在戶外進行研究。

情境　秀珍和一位同學一起使用「FlashKards」來製作卡片，透過玩遊戲的方式學習英文。秀珍會使用程式裡的翻譯功能，來加強理解新的單字。

繪者：伊莉娜·莫爾 (Irina Mir)

特性研究　無論是美妝用品或者科技裝置，任何一種產品都有自己個性。材質、顏色、形狀和圖案會帶給消費者不同的感受，進而影響我們的消費行為，並反映出各個群體的價值觀。

　　角色可說是故事的動力。假設產品或品牌是一個角色，它們會說些什麼、做些什麼？它的聲音會像個少女，還是有如吸血鬼？它擅長搞笑，或者很會照顧人？它會奔跑、跳躍、跳舞、四處溜達，還是躺在地上搖尾巴？我們都會下意識地將各種人格特質套用在無生命物體上，無論是形狀、顏色、質感和材料，都會影響出它呈現出來的特性或性格。品牌溝通也是如此，產品名稱、說明和宣傳文案都是有自己的個性。而產品特性也會影響人們的使用行為，比如黃金打造的智慧型手機或豪華跑車，往往會特別受到關注，也會被小心保護，而平裝書或自用小客車就會受到比較隨意的對待。設計過程中，設計師可以慢慢探索與提煉出產品的個性。

　　寶特瓶能否成為環境永續產品？礦泉水品牌「弗雷德」的設計師嘗試打造出亮眼的瓶身造型，讓人們有意願將瓶子留下來重複使用，而不會直接丟掉。弗雷德的瓶子像個「酒壺」，本來是用來盛裝威士忌或波本酒的容器，可以重複使用，男人們通常會把酒壺收在褲子或夾克口袋裡。弗雷德這款方便實用的外型，喚醒了男性次文化中一股叛逆的愉悅感。而產品名稱由四個實心的美式歌德字體組成，突顯了品牌的陽剛風格。弗雷德被打造成平易近人又隨興的礦泉水品牌，甚至可能十分環保。

進階閱讀　〈產品個性量表開發及測試〉（"The development and testing of a product personality scale," Design Studies 30 (2009): 287-302），露絲·馬格·巴斯卡·古佛（Pascale C. M. Govers）、簡·舒爾曼（Jan P. L. Schoormans）合撰。

繪圖：珍妮佛·托比亞斯。

產品特性分析
比較兩款無線喇叭

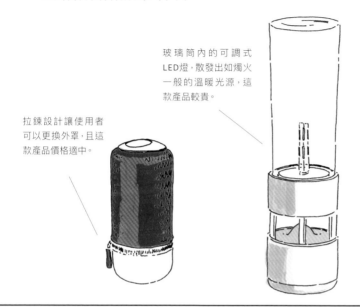

玻璃筒內的可調式
LED燈,散發出如燭火
一般的溫暖光源,這
款產品較貴。

拉鍊設計讓使用者
可以更換外罩,且這
款產品價格適中。

		產品 #1 丹麥Libratone ZIPP 迷你無線喇叭	**產品 #2** SONY玻璃共振 揚聲器
目標使用者	年齡	25	45
	職業	程式設計師	時尚產業採購
	住處	都市公寓	三房連棟別墅
	交通工具	腳踏車	BMW轎車
	性格	活潑、外向	有條理
	休假	爬山	去歐洲玩
	室內風格	IKEA家具或極簡風	高級現代感
	打扮	牛仔褲和二手衣	加拿大品牌Club Monaco

特性測試　要如何理解產品特性呢?可以嘗試詢問使用者的想法,提供他們一份內含產品圖像的問卷,像是汽車、咖啡機或音響設備等等,請他們想想哪些人可能會使用這種產品。這些人的生活方式是什麼模樣呢?年紀多大?會去哪裡度假?做什麼工作?住在什麼地方?是他們相似的人會使用這種產品嗎,還是各方面都南轅北轍的人呢?最後,這些特性會吸引他們選擇這項產品嗎,還是會拒絕呢?設計團隊可以將問卷結果當作往後討論的基礎。圖表取材自〈增強使用者體驗與情緒以進行產品開發〉("New product development by eliciting user experience and emotions," International Journal of Human Computer Studies, Vol. 55. 2001: 435-452),安妮・布魯伯格(Anne Bruesberg)、迪娜・麥克多納合撰。繪圖:珍妮佛・托比亞斯。

這是什麼性別？

<div align="right">繪者：珍妮佛・托比亞斯</div>

他、她，還是他們？　有些產品適合所有使用者，不具有性別刻板印象或社會成見。當設計師在作品中納入性別特質時，這件產品就會對某些特定使用者較有吸引力，並可能會排除其他使用者。

護唇膏本來是一款大家都能使用的產品。美國藥妝品牌ChapStick的護唇膏定調為實用品，擁有細長的黑色管狀包裝。但是，女性比男性更可能購買護唇膏，因此，另一個美國品牌EOS的創辦人，就決定要以全新形式的包裝造型來吸引女性消費者。EOS護唇膏的獨特圓形包裝手感很好，放在大包包裡也很容易找到。

EOS的設計旨在滿足特定受眾的需求，但也有些人認為在打造產品時，不應該只符合單一性別，因為這樣會排除那些非二元性別認同的族群。也有不少業者認為性別化的商品很浪費資源，還會強化刻板印象。「無印良品」（MUJI）就製作了許多包裝美觀又不分性別的保養品。

粉紅色也不一定是屬於女生的顏色。這種顏色在美國總統艾森豪（Dwight D. Eisenhower）任職期間開始流行，女生從那時候開始就特別喜愛。這是因為一九五二年艾森豪帶著妻子瑪米（Mamie Eisenhower）參加就職典禮舞會，她身穿粉紅色禮服，從此帶動時尚風潮。但也有些粉紅色產品不屬於這種性別印象的範疇，像是草莓冰淇淋、玻璃纖維絕緣材料，還有藥廠Pepto-Bismol的胃乳。

「千禧粉」（Millennial pink）一詞出現於二〇一六年，這種柔霧質感的粉色，與芭比娃娃的鞋子和家庭主婦的雞毛撢子上，那種正統的粉紅色完全不同。這款後性別（post-gender）粉色已經被運用在無數產品上，傢俱裝飾、廣告素材的背景，都可以看到它。

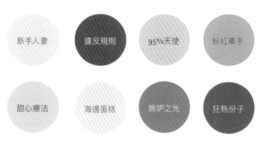

指甲油敘事

（新手人妻　違反規則　95%天使　粉紅車手　甜心療法　海邊蛋糕　嫉妒之光　狂熱份子）

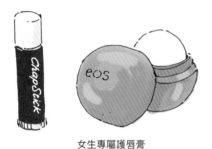

女生專屬護唇膏

女生專屬護唇膏　在一場焦點小組討論中，一份女性市調報告顯示，她們的管狀護唇膏體積太小，經常在有如黑洞一般的大包包裡失蹤。女生們也想嘗試罐裝的護唇膏，但又覺得用手指塗抹不太衛生。EOS的創辦人桑耶夫·馬赫拉說：「女性每天都要用到的產品應要能帶來愉悅感，讓她們日常使用都很開心。」漂亮的顏色、各種特殊口味和不同的產品系列，使護唇膏變成一款有趣味的產品，消費者因而更感興趣。

進階閱讀　〈EOS爆紅超越Chapstick的幕後故事〉（"The Untold Story of How Lip Balm Upstart EOS Outdid Chapstick," Fast Company, Oct. 19, 2016; https://www.fastcompany.com/3063333/startup-report/the-untold-story-of-how-lipbalm-upstart-eos-outdid- chapstick; accessed December 29, 2016），伊莉莎白·塞格蘭（Elizabeth Segran）撰。〈粉紅色如何成為女性專屬顏色?〉（"How did pink become a girly color?," Vox (14 April 2015), https:// www.vox.com/2015/4/14/8405889/pink-color-gender; accessed Aug. 1, 2017），珍妮佛·瑞特（Jennifer Wright）撰。

工具
表情符號

每天的任何一個時刻，全世界都有數百萬人在用表情符號交流。這些描繪人、事物和美食的數位圖案源自於日本，一九九○年起，青少年們就會在他們呼叫器和掀蓋式手機上大量傳送點陣符號。到了現代，iOS、Android的系統和軟體中，都有自己的內建表情符號。萬國碼（Unicode）小組會決定哪些新符號可以進入系統中，不夠通用的符號就不會被選入，例如，會以「壽司」來取代「辣鮪魚壽司」符號。著眼於時下潮流的符號也會被刪除，比如布魯克林風格的落腮鬍，還有太強調品牌的也不行，比如Adidas、Nike或Jimmy　Choo等等。這些表情符號也可以應用在設計實務上。

手繪表情符號　字型設計師柯林·福特（Colin Ford）對表情符號的歷史和它們獨特的設計潛力非常感興趣。他認為表情符號橫跨了文字和圖像，現代社會不斷以訊息溝通，而這些小小的字元使得交流變得更加豐富。福特已經開始創作自己的手繪表情符號家族，以下是其中九個，他還有大約兩千六百五十七的符號。

進階閱讀　〈迷人的表情符號史〉（"Emoji: A Lovely History"（May 13, 2016), https://medium.com/making-faces-and-other-emoji/emoji-a-lovely-history-1062de3645dd; accessed July 25, 2017)，柯林·福特撰。〈申請表情符號上架〉（"Submitting Emoji Proposals," http://unicode.org/emoji/selection.html; accessed July 25, 2017），萬國碼官方網站。

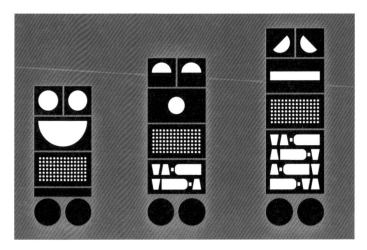

垃圾機器人 (上圖)　設計師威爾・摩可斯 (Wael Morcos) 與強恩・凱伊 (JonKey) 為庫柏休伊特設計博物館的「看、聽、玩:聲音設計展」(See, Hear, Play: Designing with Sound) 創作了這個角色。兩位設計師製作多款小圖案,來呈現這款虛構街道清潔機器人的不同情緒狀態,專門用在展覽中的聲音互動遊戲上。他們以簡單的幾何形狀來表達各種情緒,隨著機器人吃進許多瓶瓶罐罐,它們的身體也會變得越來越高。設計:威爾・摩可斯、強恩・凱伊。

亞瑟 (右圖)　設計師艾迪・奧帕拉 (Eddie Opara) 創作了亞瑟這個角色,在小學的資訊站裡宣導能源消耗與環保的知識。學生可以詢問亞瑟簡單的問題,亞瑟會將答案顯示在螢幕上。隨著學校消耗能源還有學生與之互動,亞瑟的顏色和臉部表情也會不斷改變。調色板可以直覺地反映出亞瑟的心情,而他的臉則是由兩個圓點和一條線簡單組成,卻擁有驚人的表現力。設計:艾迪・奧帕拉,五角工作室 (Pentagram)。

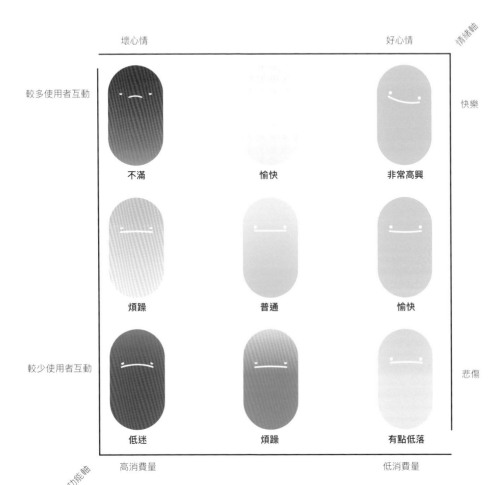

較多使用者互動

壞心情　　　　　　　　　　　　　好心情　　　情緒軸

快樂

不滿　　　　　　　愉快　　　　　　非常高興

煩躁　　　　　　　普通　　　　　　愉快

較少使用者互動　　　　　　　　　　　　　　　　悲傷

低迷　　　　　　　煩躁　　　　　　有點低落

功能軸　　　高消費量　　　　　　　低消費量

工具
色彩與情緒

紅色可以象徵愛與性，也可以表示暴力和流血。它還能表達停、禁止進入、或密碼錯誤。除了傳達特定的文化意涵，顏色還會激發人類本能的心理反應。當色彩與情緒結合，就會是一個強而有力的說故事工具。顏色能創造感官印象，反映出心情和情緒，例如，乾淨明亮的色調與飄渺蒼白或者低沉黑暗的色調就完全不同。設計師可以探索顏色的文化脈絡、敘事內容和心理效果，藉此改變圖案、環境或產品的含義，也改變產品對使用者的影響。

西方敘事：
愛、性成熟

希臘神話：
戰神瑪爾斯

中國與日本：
愛、幸運、喜氣

日本神道：
生命

俄國革命：
社會主義國家

美國：
共和黨

中國、印度、尼泊爾：
新娘服飾

國際標準：
停止、禁止進入

國旗：
為爭取獨立所流的血

全球：
胭脂蟲製的紅色染料

全球：
火

德國、波蘭、俄國：恐懼、
嫉妒

進階閱讀　《顏色的故事：調色板的自然史》（Color: A Natural History of the Palette. New York: Random House, 2002），維多莉亞·芬利（Victoria Finlay）著。《色彩象徵：個體、文化和普世價值觀》（Colour Symbolism: Individual, Cultural, and Universal. Sydney Australia: Design Research Associates, 2015），澤娜·歐康納（Zena O'Connor）著。《設計政治學：視覺影像背後的政治意義、文化背景與全球趨勢》（The Politics of Design. Amsterdam: BIS Publishers, 2016），魯本·派特（Ruben Pater）著。

韓國：
愛、冒險、好品味

全球：
可口可樂

美國CLEANWELL：
植物性消毒劑

加拿大GREEN SHIELD：
洗衣精

美國EMG：
多功能清潔劑

奧地利FROSCH BIO SPIRIT：
窗戶清潔劑

美國ECO-ME NATURAL：
清潔噴霧

比利時ECOVER：
多功能噴霧

美國GREAT VALUE NATURAL：
洗衣精

美國SUN CHIPS：
新鮮洋蔥口味全麥洋芋片

美國PHURITY GREEN：
汽車清潔液

美國DR. EARTH：
優質混和土

美國SEVENTH GENERATION：
有機衛生棉條

美國PURITY PRODUCTS：
保健食品

加拿大GREEN CUISINE：
米食晚餐料理包

馬來西亞TLC：
多功能噴霧

美國METHOD：
兒童綠色活力沐浴皂

美國SIMPLE GREEN：
廣效清潔劑

綠色有什麼含意？ 在有植物生長的任何一塊土地上，綠色都象徵著生命和豐饒。而在產品行銷中，綠色是標示著環境意識與環保。

「漂綠」（greenwashing）是指品牌以文案、顏色等元素，說服消費者他們的產品對健康或環境有益。綠色往往會讓人聯想到環保、無毒產品，導致有些消費者在購買綠色包裝的商品時，根本不會去仔細閱讀產品說明。這是因為顏色能影響情緒，進而成為消費行為的柔性「推力」。消費者只要看到綠色瓶罐的洗衣精或窗戶清潔劑，就會覺得這是天然、環保的產品，但其實這些外包裝與「減少浪費」並沒有什麼直接關聯。

雖然漂綠是一種有待商榷的行銷手法，但在某些情況下，以綠色象徵自然和生命確實合情合理，因為這種顏色能激發出正面情緒。

建築學者露琪卡·史塔梅諾維（Ruzica Stamenovic）針對幾間新加坡醫院進行研究，這些院所都具備永續建築認證，而史塔梅諾維探索了「綠色」品牌操作對它們的影響。這些建築符合嚴格的環保標準，被認為可以保護地球，但患者與探病家屬對此無感，不只是因為毫不知情，在就醫體驗中，暖氣是否節能對他們而言也沒有具體差別。然而，當他們知道醫院致力保護環境和自然景觀，他們對醫院的觀感就會變得十分正面。史塔梅諾維還發現，在走道上放置一張公園長椅，或是在無窗的等候室繪製落葉壁畫，就有助於讓來訪者感受到與大自然的連結。除了打造戶外空間，若能在整體設施中融入更多大自然元素，人們就會更加融入綠色氛圍，並察覺到院所的環境永續價值。

欣賞翠綠的畫作能幫助病人恢復精神嗎？如果醫院的牆上掛著風景照，而不是抽象畫作或只有一面白牆，精神科患者的健康狀態會獲得改善——只能對您說聲抱歉了，抽象畫大師康丁斯基。而觀看大自然的影片不僅有助於患者面對疼痛，也能讓他們對病情保持樂觀，更會幫助他們降低血壓和心率。

就算是虛擬自然景觀，對沉悶的工作情境也很有幫助。澳洲墨爾本大學做了一項實驗，要求受試者坐在電腦前，完成一項枯燥但消耗腦力的任務。五分鐘之後，他們可以休息一下，觀看螢幕上出現的圖像。其中一組人看的是水泥屋頂的照片，另一組則看到的照片則是覆蓋著綠色植物的屋頂。當他們重新開始工作，觀看水泥屋頂的那一組受試者開始出錯，並有注意力減弱的跡象，而獲得「綠色微放鬆」（microbreak）的人則持續表現良好，甚至更加進步。環境心理學家凱特·李（Kate Lee）表示，人們會不自覺受大自然的畫面吸引，細細欣賞風景照是一件毫不費力的事情。因此，這些照片能幫助人們保留精神資源，讓他們持續擁有專注力。出去遛狗看風景也很有幫助！

進階閱讀 〈不良的醫院設計會使患者更加虛弱〉（"Bad Hospital Design is Making Us Sicker," The New York Times. February 22, 2017）德魯夫·胡拉爾醫學博士（Dhruv Khullar, M.D.）撰。〈環境永續與循證實務醫院設計〉（Branding Environmental and Evidence Based Hospital Design," 30th International Seminar for Public Health Group (PHG) of the Union of International Architects (UIA) at Kuala Lumpur Convention Centre, 2010.），露琪卡·史塔梅諾維撰。〈凝視自然可增強效率：凱特·李訪談〉（"Gazing at Nature Makes You More Productive: An Interview with Kate Lee," Harvard Business Review. September 2015: 32-33），妮可·托雷斯（Nicole Torres）撰。

人們對色彩有什麼反應？　雖然顏色在不同的文化中有不同的象徵意義，但科學研究顯示，在缺乏其他線索的情況之下，有一些反應較為普遍，或是在許多文化間共通。

為什麼橘色、黃色和紅色會讓我們感到活力或警覺，而藍色能使人平靜？這些反應可能源自於物種的生存本能。彩色視覺（color vision）科學家傑伊・奈茨（Jay Neitz）表示，早在生物能看見彩虹的顏色之前，遠古的有機體就已經發展出可辨識黃光和藍光的受體。每種顏色的光波長都不相同，而人類擁有稱之為視黑素（melanopsin）的受體，幫助我們感受白天黑夜。無論是單細胞生物或頂級掠食者，感知晝夜都是極為重要的生存技能。

我們對藍色和黃色的本能反應，也可能延伸出其他更為廣泛的情緒。像是我們會下意識認為黃色是幸福的顏色，因為這是陽光的色彩，也是我們清醒的時光裡所看見的顏色。而藍色則與平靜和休息有關，這兩者也都生存所必備的條件。奈茨表示：「我們看到紅色、橘色和黃色時會感到快樂，是因為這刺激了我們古老的藍黃視覺系統。」也就是說，我們日常使用的表情符號和笑臉都以黃色作為快樂的意象，這是其來有自的，黃色和幸福之間的等號，其實源自於生物演化的科學事實。

在一項有關顏色、情緒與音樂的研究中，研究單位分別找來了墨西哥與美國的受試者，想知道不同文化的人聽到特定音樂之後，是否會產生相近的情緒反應，並進一步測試這些反應是否會與某些顏色產生連結。研究結果顯示，受試者一致認為巴哈某一首輕快的曲目帶給人快樂且有活力的感受，而布拉姆斯一首低沉緩慢的曲子是悲傷憂鬱的。接著，他們表示巴哈的音樂讓他們聯想到較淺、較明亮與較溫暖的顏色，而布拉姆斯則是暗淡、深沉與冷調的顏色。

這項研究印證了許多藝術家和設計師的直覺。我們都知道，明亮、溫暖的顏色象徵幸福快樂，而冷色系及蒼白陰暗的色調則令人感到消沉。只要適當結合感知與文化元素，色彩與情緒也能更加緊密地連結在一起。

心理學家與設計師們也提出了另外一個問題：顏色如何刺激產品或介面使用者的感受和行動？研究顯示，紅色、黃色和橘色往往會讓使用者感到歡快、充滿活力，而偏冷的藍色、綠色和紫色則給人感覺平靜或專注。

這一類研究讓我們知道，顏色不僅可以展現出情緒或心情，甚至還能引導人們體驗去特定的情緒。就像引人入勝的故事會令觀眾感同身受，而不只是旁觀而已。敘事使得設計能夠在表徵與經驗之間游刃有餘，也在文化意涵與本能反應之間轉換自如。

進階閱讀　〈重返藍調：情緒、音樂與色彩的呼應〉（"Back to the Blues, Our Emotions Match Music to Colors," Berkeley News. May 16, 2013, http://news.berkeley.edu/2013/05/16/musiccolors/; accessed June 6, 2017），亞絲敏・安瓦爾（Yasmin Anwar）撰。〈形式與顏色的情緒反應光譜：設計易用性應用〉（"Emotion-Spectrum Response to Form and Color: Implications for Usability," Conference proceeding, IEEE (July 19-22, 2009;) 艾倫・曼寧（Alan Manning）、妮可・艾瑪爾（Nicole Amare）撰。〈音樂與色彩的連結為情緒引導使然〉（"Music-Color Associations Are Mediated by Emotion," Proceedings of the National Academy of Sciences of the United States of America 110.22 (2013): 8836-8841;），史蒂芬・帕瑪（Stephen Palmer）等合撰。〈你的紅色可能是我的藍色〉（"Your Color Red Really Could Be My Blue," Live Science (June 29, 2012), https://www.livescience.com/21275-color-red-blue-scientists.html; accessed July 30, 2017.），娜塔莉・沃爾奇沃（Natalie Wolchover）撰。

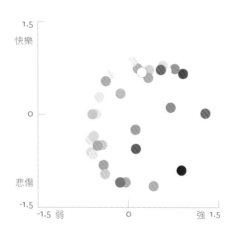

情緒配色板　在一項有關顏色、情緒與音樂的研究中，研究人員製作了一款非常有趣的調色板來讓受試者使用。他們組合了一套包含各種亮度與飽和度的色票，而不是讓受試者直接從一般市售的蠟筆盒中挑選顏色。受試者要先獨自評估每種顏色的基調，接著再將顏色與音樂段落連結起來。測試結果顯示，人們認為輕快的音樂會帶來歡樂的感受，並聯想到淺色、亮色與暖色系，而悲傷的音樂使人感到情緒低迷，與暗色、深色與冷色系連結在一起。

從上圖的多維標度（multidimensional scale）中，我們可以看到受試者是如何連結特定顏色與八種情緒。圖中的顏色各有深淺，八種情緒的強度也各有不同，包含快樂、悲傷、憤怒、平靜、強悍、虛弱、活潑與沉悶。這項研究也評估了音樂調性、強度與顏色之間的關聯，並得知音樂比顏色更加具有衝擊力，足以直接影響情緒。圖片重製：帕瑪等人。

配色　織品設計師通常會將不同的顏色應用在同一種圖案設計上，藉此以同一套印刷板打造出不同的產品，這種方式被稱為配色（colorways），改變圖案的顏色就足以改變它帶給人的感受。在創作上圖所示的作品時，設計師亞歷山大·吉拉德（Alexander Girard）也將水彩和手繪樣本提供給印刷廠。這些圖案通常是背景或材質的一部份，被用於牆面、衣服、包裝或數位畫面上。不

同的圖案設計也會影響整體情緒和氛圍。圖：一九五八年第二版打樣。設計師：亞歷山大·吉拉德（美籍，1907-1993）。材質：羊毛46%、棉花39%、人造絲15%。經紗 x 緯紗：31.1 x 30.5公分（12又1/4 x 12英吋）。庫柏休伊特設計博物館館藏。亞歷山大·吉拉德致贈，1969-165-1249, -1239, -1245。

腸胃迷航記　設計師王易南（Yinan Wang，音譯）製作了一款教育遊戲，讓小朋友認識細菌在消化系統中的作用，在遊戲中，他運用不同的顏色來呈現各種心情。整趟旅程發生在像條河流的大腸裡，當食物順流而下時，腸道中的細菌有的會幫助消化，有的則會百般阻撓。上圖是健康、愉快的腸道環境，而下圖則是腸胃不適時的模樣，兩種圖像各有不同的色調。設計、繪圖：王易南。

好心情與壞心情　不斷變化的色彩可以傳達出劇情中的各種情緒。皮克斯動畫工作室會製作「色彩腳本」（color scripts），以顏色和燈光來描繪電影中的不同情緒。

製作色彩腳本時，動畫師會從電影的分鏡腳本中，挑出特定幾個畫面來上色。他們在電影前期開發階段就會先繪製色彩腳本，好呈現出鮮明的故事情緒弧線。皮克斯工作室表示，「色彩腳本並不需要畫得很精美，因為開發階段中，這些腳本會和故事一樣需要不斷修改。」

無論是製作遊戲、動畫、應用程式、動態圖形（motion graphic）以及其他數位體驗，設計師都可以使用色彩腳本。調色板拼湊在一起成為一個整體，但也要能不斷改變和演進，藉此傳達出戲劇性的變化。

由於經驗與教育使然，設計師經常會使用愉快又振奮人心的色彩，但有時，我們也必須挑起一些陰暗面與恐懼感，這些面向也有不同的色彩。根據一家澳洲市調公司的研究結果，世界上最醜的顏色是Pantone 448號。這種枯槁的綠色看起來就像是把開特力運動飲料（Gatorade）加進過期咖啡裡一樣。也正因如此，設計師把這種色彩運用在香菸紙盒上，並將包裝設計得如此令人嫌棄，吸菸者看了都不想購買。在這場研究中，市調公司讓一千位吸菸者瀏覽各式各樣索然無味的顏色，包含老鼠灰、檸檬綠、芥末黃和米色等等，並讓他們選出覺得最醜的一款。最後，吸菸者挑出的顏色看起來還真像是菸草，是一種帶有腐敗黏稠感的褐色，足以激起厭惡感，令人失去慾望、退避三舍。更可怕的是，設計師還在菸盒上加了腐爛的腳趾和堵塞的肺部照片，用來警告吸菸的下場。

色彩腳本　這個故事板名為《腸胃迷航記》（Tummy Trek），遊戲過程中，我們可以看到，當肚子的健康狀態發生變化，顏色也會隨之改變。設計、繪圖：王易南。

進階閱讀　〈如何讓人戒菸〉（"How to Get Smokers to Quit? Enlist World's Ugliest Color," New York Times. June 20, 2016, https://nyti.ms/2hm5eYI; accessed July 15, 2016），唐納·麥克尼爾（Donald G. McNeil）撰。〈色彩腳本〉（"Colour Script," http://pixar-animation.weebly.com/colour-script.html; accessed August 1, 2017），皮克斯（Pixar）網站。

感知是一個動態的過程。我們的感官會受到行動驅使，並有一定的模式。我們對周遭的看法不斷改變，而這是因為我們每個當下的目標並不相同。

第三幕｜感官

繪者：艾琳·路佩登

第三幕
感官

　　你是否曾經將生活想像成一部電影？你既是這部曠世巨作的導演，也是其中的演員。其實，人類感知的過程確實有點像在拍電影。你的目光焦點在不同的人事物上短暫停留，就彷彿底片攝影機正在運作，將大量定格畫面串接成動態影片。我們在時間中不斷前進、在不同空間裡移動，並會根據過往的「畫面」，直覺地預測接下一秒會發生的事。像是，當我們看到遠方的大象從一個小黑點變得越來越大，就知道牠正朝我們飛奔而來。認知科學家將這種電影畫面一般的序列稱為「光流」（optic flow），所有單一焦點都會前後的事物緊緊相連。

　　哲學家阿爾瓦・諾耶（Alva Noë）認為：「感知並非發生在我們身上的事，也不是我們自身產生了某些改變，而是我們的其中一種行為。」他舉出了一個例子來解釋。為什麼職業棒球選手有辦法擊中一顆遠方飛來的小球呢？這是因為他們聚精會神地專注於當下。打擊手會分析投手的一舉一動，預測球可能會往哪裡飛。然而，球的速度是每小時近一百英里，打擊手當然不可能是花時間計算出它的軌跡，畢竟這種速度就連視線都很難跟得上。也就是說，是打擊手的身體在回應投手的投出的球，並且幾乎是立刻預測出球的落點。

　　我們往往會只看見自己想看的東西，而不會同時注意應用程式和網頁上或者擁擠房間裡的每一個小細節。當我們在頁面上或不同螢幕之間切換時，我們勢必會忽略許多資訊，並短暫地聚焦在每一個我們想看的東西上。我們的眼球快速移動，這稱為「跳視」（saccade），進而找到價格、標題、一罐汽水，或看到某張嚇人的照片。

　　我們的光流也會與各種其他感官互相融合。當我們的「相機」角度隨著頭部轉動而改變，視覺刺激與聲音、氣味、觸覺就會混和在一起，身體在空間中的狀態和位置也會帶來不同的感受。芬蘭建築師阿爾瓦爾・阿爾托（Alvar Aalto）的每一座

建築作品，都設計得十分貼近人心，而不只是佇立在原地而已。建築物的門不再是平面圖上以鉛筆繪製的抽象矩形，而是如同一個邀請，一個進入新空間的機會。下次你通過一扇門，試著感受看看門框正在壓縮你四周的空間，等你通過並進入房間之後，空間又再次敞開。

　　窗戶和門在物理空間中創造出通道，而在網頁或螢幕上，方塊、箭頭、線條、空白欄和框架，則可以引導使用者進入或退出內容。糟糕的網頁設計會充滿讓人想要逃離的路徑還有釣魚陷阱。易用性設計專家雅各布‧尼爾森（Jakob Nielsen）解釋：「網頁上如果有太多非必要的圖像，使用者就會認為整個網頁都很難懂。」

　　如同故事，感知是主動、暫時的。應用程式或網站的使用者不僅僅只是觀看，也會有所行動。他們會點擊、移動游標、滾動卷軸、按讚和跳到下一頁，對看見的東西做出反應。所有的視覺都包含了行動與互動，這是一種機制，將觀看者對時間和空間的感知連結在一起，觀看者的頭部會轉動，雙手則會觸摸和抓握。

　　我們的工作記憶（working memory）一次能記住的有限。當你亟欲尋找某件人事物時，比如一罐可樂或一個迷路的小孩，你的大腦便會開始搜尋特定細節，用前面的例子來看，就是會搜尋一個反光的紅色圓罐，或是一件藍色連帽上衣。就算沒有任務要執行，我們的眼球也會不由自主地被吸引到有趣的地方，像是別人的眼睛、嘴巴、鼻子，草叢裡的蛇，或是書本上的文字。神經科學家楊‧勞威瑞斯（Jan Lauwereyns）解釋，人的感知就是在一片充滿刺激的大海中，尋找少數有意義的事物，「最好是重要、有用、危險、美麗或者奇怪的東西」。也就是說，在雜亂的標誌、圖表或網站中，如果充斥太多干擾的元素，就可能會淹沒有價值的資訊。

活動路徑 這組圖示是設計給一所大學的就業中心使用的。每個圖示代表的是就業中心的服務範圍,設計師將靜態的物件轉換為活動路徑,藉此表示動作、時間、變化和開始的狀態。設計:PostTypography工作室,為MICA學院製作。

　　無論是產品或出版品,只要人們經年使用,它們就會變得生動起來。人類學者提姆.英格德(Tim Ingold)就認為,景觀是由路徑定義的。當人們移居到某一個地方,他們的活動範圍裡就會清理過的道路、整頓好的水源,或收割過的土地。這些路徑就成為村莊、城市和道路。英戈爾德寫道:「人煙所及之處必定會有小徑,反之亦然,有小徑之處才有人煙。」同理,標誌和箭頭可以引導醫院和機場的人流,而招牌和櫥窗則推動了金錢的交流。出版品或網站也是由各種通道和頓點所組成的網路,會吸引和引導、加速或減慢使用者的注意力。任何一種設計作品都如同一個動態的場域,人的目光和身體接觸將賦予它們生命。

　　這本書邀請設計師思考路徑,包含了使用者旅程和目光流動的方式。設計師可以運用心理學技巧來打造背景元素和介面,當街收到指令時才會跳出。設計師也能將使用者的雙眼和身體帶到全新的地方,像是在海報、圖片或排版中,採用令人難忘的手法,比如留白、錯視或視覺張力。有趣的小反差或是小問題會啟動使用者的感知,讓我們意識到作品或產品的意義。

進階閱讀 〈景觀的時間性〉("The Temporality of the Landscape," World Archaeology, Vol. 25, No. 2, Oct.,1993: pp. 152-174),提姆.英格德撰。《大腦與凝視》(Brain and the Gaze. Cambridge: MIT Press, 2012),楊.勞威瑞斯著。《感知中的行動》(Action in Perception. Cambridge: MIT Press, 2004),阿爾瓦.諾耶著。《眼動追蹤網站易用性》(Eye Tracking Web Usability. London: Pearson Education, Inc. and New Riders, 2010),雅各布.尼爾森、卡拉.佩妮絲(Kara Pernice)合著。《皮膚的眼睛:建築與感官》(The Eyes of the Skin: Architecture and the Senses. West Sussex, England: Wiley, 2005),尤哈尼.帕拉斯瑪(Juhani Pullasmaa)著。

工具
凝視

希臘神話中著名的女妖梅杜莎樣貌恐怖，男人們只要和她對望，就會立刻被變成石頭，她的視線就是最具毀滅威力的武器。人類社會也是類似，我們無形中建立出一種凝視的行為規則，如何運用、何時可用，都有一套心照不宣的規矩。比如，當我們雙眼低垂，就表示順從和敬重，盯著或瞪著對方看，則是一種侵犯的眼神。設計師如果了解凝視的力量，就也較能理解人類視覺的流動與探索方式。設計師會運用顏色和形狀、邊框與箭頭，還有文字及圖片來吸引使用者的目光。而各種不同的圖形元素，有的專門用來吸引眼球，有的則能釋放目光，讓視線被引導，沿著流暢的路徑移動。

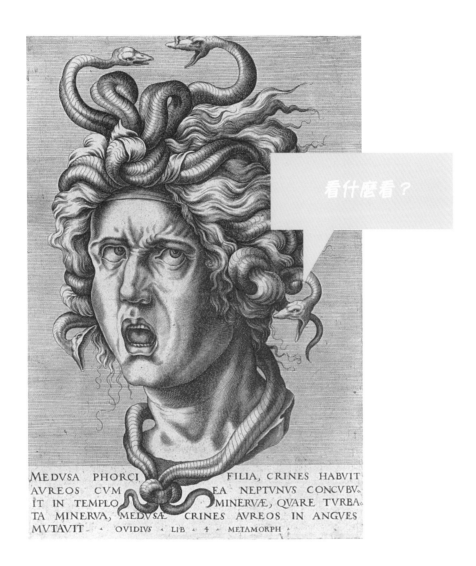

梅杜莎頭像，匿名，1500-1599。阿姆斯特丹國立博物館 (Rijksmuseum, Amsterdam) 館藏。

看見的力量　用眼睛探索世界是一段動態的過程，而每個社會中，有一些人會擁有較多的自由，得以去觀察或者被觀察。

凝視是一種強而有力的工具，因為當我們觀看時，就是在主動搜尋與交流，更可以透過凝視某個人和某件物體來進行指向。例如當你說：「我選這個」，你的目光也會同時凝望眼前那香酥的甜甜圈，或一位迷人的舞伴。生活中，我們有時會在主動搜尋，比如找廁所或找價格標籤，然而其他時刻，我們多半是以更加開放的狀態觀看四周，接納身旁的環境、感知眼前的場景。但不管是哪一種情況，只要有不對勁的地方，我們的目光就會被吸引過去，像是馬路中央的一個洞，或是躲在陰暗處的一隻黑貓。我們還會下意識地尋找新奇與驚喜之處，畢竟我們目光所及的任何變化，都有可能潛藏著危險或是帶來快樂。

上述這些突然出現的視覺元素，都可能是場景中潛在的故事。因為變化是敘事的基礎，可以吸引觀看，我們會不斷搜尋變化，讓目光從一個焦點轉移到下一個焦點。

自從廣告誕生以來，性感的女性身體就經常被運用在廣告中，用來銷售香煙，甚至辦公設備等各種物品。當身材曼妙的女人橫躺在凱迪拉克上，也使得這輛車的消費行為多了一絲性感意味。這些時候，觀看者會感受到美妙刺激的快感，但反之，受觀看者可能會喪失主體性，而成為被動的客體。

一九七五年，英國學者蘿拉·莫薇（Laura Mulvey）在她著名的論文〈視覺快感與敘事電影〉（Visual Pleasure and Narrative Cinema）中，將鏡頭描述為男性視線的延伸，女性的身體遭到性客體化，觀眾也都是透過鏡頭與男性凝視來觀賞電影。在那些傳統好萊塢片中，鏡頭總會特寫女性的眼睛、嘴唇和腿部，女性因而扁平化，成為被動的性感物件。影片的運鏡方式大多為男性主角的觀點，主導整部片的敘事。莫薇認為，這些電影都是男主角在主導視線，並展開行動。

莫薇呼籲創作者要在電影中顯現攝影機的物質性，並將之與男性凝視斷開。不少女性主義藝術家與設計師響應莫薇對傳統視覺敘事的批判，用不一樣的創作手法來再現女性，比如將一顆大猩猩的頭放在斜臥的女性裸體上，就足以衝擊人們的觀看習慣。在這些作品中，眾所熟知的被動女體敘事已然不復存在，新的視覺故事裡，女性也可以是狂野的，並且也有權觀看。

在這個性別失衡的世界裡，觀看的快感被分為兩部份：男性主動與女性被動。
——蘿拉·莫薇，〈視覺快感與敘事電影〉

看啊，那凝視　文藝復興大師杜勒（Albrecht Dürer）一五二五年的名畫中，一位畫家正在作畫，中間隔了一片像是螢幕的設備，將空間一分為二。阿姆斯特丹國立博物館館藏。

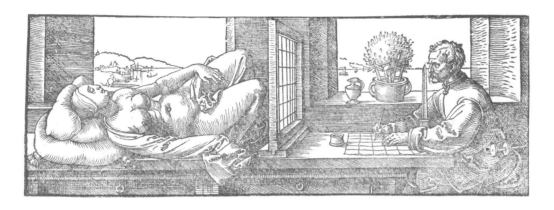

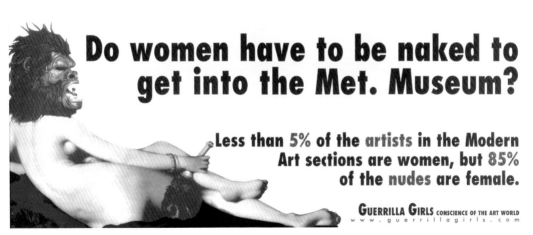

進階閱讀　《大腦與凝視》，楊‧勞威瑞斯著。〈視覺快感與敘事電影〉（"Visual Pleasure and Narrative Cinema," 1975, in Leo Braudy and Marshall Cohen, eds, Film Theory and Criticism. New York: Oxford University Press, 1999: 833–44），蘿拉‧莫薇撰。

游擊隊女孩　女權藝術團體「游擊隊女孩」（Guerilla Girls）抗議女藝術家遭到邊緣化。圖：女人必須裸體才能進入大都會藝術博物館？一九八九年，膠印。庫柏休伊特設計博物館館藏。莎拉與馬克‧班達（Sara and Marc Benda）致贈，2009-20-2。

眼睛的演化　生物視覺演化了數百萬年，一切始於單細胞生物的感光蛋白。
這些生物感知光線的能力也隨著神經細胞不斷演進，慢慢開始會移動和行
動。它們藉由趨光前進取得能量，有時也會躲在黑暗中閃避掠食者。

單細胞的眼蟲藻 (euglena) 擁有一個感光眼點，和一根細長的鞭毛。生物的視覺就是始於單細胞生物上的這種感光小點。眼蟲會利用細小的鞭毛趨光移動，進行光合作用。經過演化，生物開始能夠感知光線的變化，因而也得以感知到運動，這增加了它們尋找食物和躲避危險的能力，進而加強了進化優勢。

渦蟲 (planarian) 的頭部有一個凹痕。原始渦蟲的感光點就是凹陷而非平坦的，光線只會照射到凹陷區域的某一些細胞，因為凹痕的側面會阻擋光線，就好像月球表面的坑洞，其中一側定是陰影處。因為有這些凹陷，渦蟲得以感知光線的變化與方向，建立出晝夜節律，也就是「生理時鐘」，幫助它在黑暗中躲避掠食者。

針孔成像式的眼睛會將光線聚焦在視網膜上。鸚鵡螺頭部的凹痕比渦蟲又更深一些，形成一端有細小開口的球狀腔體。當光線照射到這個小孔，就會聚焦到腔體後方的感光細胞上，也就是視網膜。這個腔體的運作方式有點像是一台針孔照相機，而這種眼睛讓鸚鵡螺得以更精確地感知方向和探測形體。

視覺可以幫助行動，讓生物得以生存與繁殖。不僅是感知光線，視覺也包含對光線做出反應。

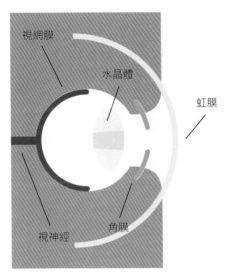

水晶體前側可以保護眼睛並聚焦光線。章魚的眼睛外部有一層薄膜，可以保護充滿液體的內腔免於受到感染，牠的水晶體前側擁有定焦功能，光線進入眼睛時，會變成一條狹窄的光束，後側則能折射出更寬廣的視角，並在視網膜上投影出更精細的圖像，使眼睛能夠聚焦在不同距離的物體上。深度感知讓章魚得以理解它與自己想要接近或逃離的物體距離多遠。

虹膜可以調節白天或夜晚的視力，像是貓狗和人類等較高階的生物都擁有虹膜，可以控制光線進入眼睛的強度。在強光環境下，虹膜肌肉會收緊，在黑暗中則會放鬆，生物因而得以隨著環境變化而調整視力。視網膜、水晶體和虹膜等構造都與大腦和視神經一起演化，讓生物對周遭環境做出更多反應。

繪者：珍妮佛‧托比亞斯。

視線會落在哪裡？　人們比較想看些什麼？他們又會依照什麼樣的順序觀看資訊？充滿文字與圖像的頁面並非純然的靜態，因為人的目光會不斷地在上面移動。

現在閉上眼睛，先想像有個穿著紫色運動服的男人從你身邊跑過。接著打開眼睛，想想剛才你腦中的畫面。男人是往哪個方向跑的呢？拉丁字母的使用者多半會想像他是從左往右跑，與這些文字的書寫方向相同。同樣地，在觀看一幅圖像時，拉丁字母使用者也會由左往右、從上到下觀看，就像讀書一樣。但如果是興趣點（point of interest），比如一張臉或一隻小狗，我們的注意力就不一定會符合這種方向性。

在甜甜圈櫃台點餐時，你會同時用視線和手指指向甜點，表達「我想要這個」。如果包裝或海報上印有一雙眼睛的圖案，就會吸引觀眾與之對視。如果是印有一張臉，觀看者的注意力也會被吸引到這張臉的視線所及之處。

俄羅斯心理學家阿爾弗雷德·雅布斯（Alfred L. Yarbus）是現代眼動追蹤研究之父。一九六〇年代，他就在受試者的眼球上安裝了一種包含光學系統的吸盤，藉此來捕捉他們的眼球運動。而當代的數位眼動追蹤技術，也持續研究眼睛的運動，探索我們無法直接意識到的行為。借助相機與電腦技術，我們得以從各種熱力圖與運動曲線圖上，得知許多人們不自覺的觀看模式。

網頁易用性專家雅各布·尼爾森與卡拉·佩妮絲進行了一項視覺追蹤研究，結果顯示，網路使用者都不喜歡看廣告，會直覺地略過它們。他們讓一位研究綠頭鴨交配習慣的人瀏覽各種素材，發現他跑去看了更多鴨子的照片，完全沒有點開瘦小腹的廣告。使用者多半不會去觀看與關注主題無關的照片，也不想看畫質很差或對比度極低的圖像。此外，如果是太常見的圖庫素材，很容易就會被使用者忽略，他們也通常比較想看真正的野生動物照片，而不是大型野餐會上的動物造型裝飾品圖。

設計師可以利用這些的研究結果來思考要如何吸引使用者，而不是隨意填塞畫面。我們常聽到的「眼球戰爭」，指的就是爭奪觀眾的注意力。在這場戰役中，首先要知道，人的目光並非機械式地四處遊走，而會根據經驗與所需，無情且精準地避開眼前的視覺垃圾。

追蹤凝視　為了進行眼動追蹤研究，俄羅斯心理學家阿爾弗雷德·雅布斯先固定好將受試者的頭部，讓他們撐開眼睛。接著，他以燈和鏡子製作了一個光學裝置，並用吸盤使裝置附著在眼球上，而鏡子則能將光線投射到感光紙上。如此一來，受試者就能用他們的眼睛畫出曲線圖，記錄下人類目光的路徑。當人們看見年輕女孩的臉龐，目光就會被吸引到女孩的眼睛和嘴唇上，這是自然的興趣點。《眼球運動與視覺》（Eye Movements and Vision. New York: Plenum Press, 1967），阿爾弗雷德·雅布斯著。《眼動追蹤網站易用性》，雅各布·尼爾森、卡拉·佩妮絲合著。

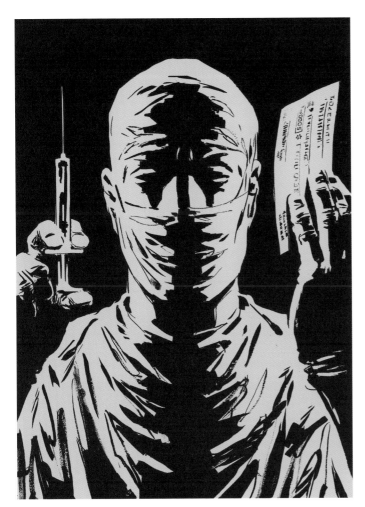

如何觀看圖像？　　在這幅駭人的醫生插圖中，我們的目光多半會先看向他的眼睛，接著再看到到圖像左側可怕的針具上。但就在我們看見這位邪惡醫生和他的恐怖工具之後，藝術家打破了我們的預期，醫生的另一隻戴著橡膠手套的手可沒有閒著，而是拿著一張嚇人的銀行支票。畢竟求醫後最令人擔憂的，就是事後鉅額的帳單！柏林工作設計師、插畫家兼作家克里斯多夫·尼曼（Christoph Niemann），以此類震撼人心的敘事插畫聞名。他的視覺故事往往有開場、過程與結局，就算是在單張插畫裡也是一樣，在上圖中，醫生、針具與天價帳單就分別是這三個階段。至於另外兩幅黑色與紅色插圖，則都要從上往下觀看。尼曼先是在圖片的上半部提出一個預設，讓我們以為主題是編織毛衣或懸掛衣物，最後，圖片下半部出現了一個爆點，打破了我們最初的假設。繪者：克里斯多夫·尼曼。

工具
完形法則

讓我們環顧四周，看看每一個物件會如何從環境中跳脫出來。像是狗背上的無數毛髮與地毯上的纖維完全交融在一起，但我們知道他們分別是一隻熟睡的小狗，和一張蓬鬆的地毯。根據感知的完形法則，大腦會將大量顏色、色調、形狀、動作和方向等資料轉換成不同的物件，這一組又一組的資訊就是我們的感知，比如許多毛孔匯聚成一張臉，數個字母形成一個詞彙，馬路上的虛線定義出一條路徑。而設計師所要創造的形式，就是要能夠在雜亂的體驗中脫穎而出，或者能從整體背景中跳脫出來。

餐巾圖案 設計大師亞歷山大・吉拉德（Alexander Hayden Girard）有許多傢俱、織品和室內擺飾作品。上圖是他在一九五九年為一家餐廳設計的餐巾紙。每種圖案都能刺激並啟動目光。元素的間距呈現出主題與背景，圖形也組合出多變的條紋與對角線。

圖：太陽城餐廳餐巾設計（Drawings, Napkin Designs for La Fonda del Sol Restaurant）。一九五九年。亞歷山大・吉拉德（美籍，1907-1993）；美國；水彩筆與水彩、網版、白色布紋紙；40.6 x 61 公分（16 x 24 英吋）；亞歷山大・吉拉德致贈。1969-165-334, -324, -327, -331, -333, -335。

部份與整體　二十世紀早期，有一群德國心理學家研究了視覺的主動特性，並提出感知的完形法則（Gestalt theory），或稱格式塔理論，探索大腦如何將斷裂的元素組合成更大的整體。

完形心理學者馬科斯・韋特默（Max Wertheimer）寫道：「整體並不等於部份的總和。」在一份地圖或圖表中，依大小、形狀或顏色分組的元素會組成各種層次的資訊。而在文本範疇內，許許多多的字母則排列成單字、句子和段落。至於在圖示系統內，各個幾何元素會整合成圖案，而織品圖樣上，重複的樣式則能拼接成為充滿韻律感的布料表面。設計師不斷玩味部份和整體之間的關係，圖像在人們的眼前鮮活了起來。

視覺分類是動態的過程，觀看者會在物件或元素之間，不斷經歷矛盾的理解。一點、一橫或一個字母都既是單一元素，同時又屬於一個連續的句子或一個篇幅更大的文章。設計能吸引人們注意到部份和整體之間的衝突，引發觀看者進行思考，使感知成為一種動態體驗。

根據完形法則中的簡單律（law of simplicity），大腦為了要將一個場景中的物件數量簡化至最低，就會對元素進行分組。而追求簡約，也成為了當代設計師的審美標準之一。

群化（grouping）是我們感知周遭環境的基礎，可以分類複雜場景，當然還有平面圖案和材質表面。完形法則中的「共同命運」（common fate），指的就是當物件同時運動或變化時，就會形成一個群體。比如，當一隻獅子躲進草叢裡，牠就會融入周圍環境，形成偽裝，等牠展開行動時，就會與背景區隔開來，而牠奔馳的輪廓對獵物來說就是一個「共同命運」，成為獵物的死亡警訊。形底關係（figure/ground）則是指從環境中分離出主體元素的過程，像是在勻稱的條紋或方格圖案中，形底關係就是不斷變化且模糊的。

接近 (proximity)

共同命運 (common fate)

封閉　　　　對稱
(closure)　(symmetry)

相似 (similarity)

形底關係模糊
(figure/ground ambiguity)

連續 (continuity)

完形法則

接近：距離相近的元素形成一個群體。

相似：相同顏色或形狀的元素為一個群體。

共同命運：各種元素轉變為一個群體。

形底關係模糊：空白處既可以視為前景，也可視為背景。

封閉與連續：我們心理上會自動填補連續形狀或線條之間的空白，將它們看成一個整體。

主動式視覺　在法國設計師菲力浦·阿普盧瓦 (Philippe Apeloig)
創作的這些海報和字形中，觀看者會以自身的感知能力來填補元
素之間的空白，建立出新的組別或產生完形。透過接近、相似、連
續和封閉等原則，自動以部份構築成一個整體。玩味視覺衝突與
矛盾能帶來驚喜。本頁自左上順時針方向：費城藝術大學羅森華德
沃夫畫廊 (Rosenwald-Wolf Gallery)「Play Type」展覽海報。法國
國家鐵路七十周年「Xtra　Train」海報。各種字母「Z」，出自菲
力浦·阿普盧瓦所設計的九種字型，字型名稱分別為：Coupé
Regular、Ali、Octobre、Abf Linéaire Regular、Poudre One、Abf
Petit、Ndebele Plain、Abf Silhouette及Izocel。字型均可自瑞士字
型網站「Nouvelle　Noir」下載，網址為：https://nouvellenoire.ch
字型設計：菲力浦·阿普盧瓦。

色彩

方向

規模

動作

尋找差異　凝視時，我們仍在不斷搜尋新的資訊。我們會在視線範圍內，快速感知到不尋常之處。設計師運用色彩、尺寸、方向和動作的變化，來讓特定元素從畫面中跳脫出來。

簡單與困難　有些差異較容易辨識，左側圖片中，每一張都包含了一個與眾不同的字母，和其他相近的文字或符號融合在一起。設計師在處理資料、排版、圖案、材質和其他設計時，往往會善用各種相異和相似的關係。

（M圖）

粗體的M比上下顛倒的M更容易辨識。

（K圖）

塗滿的K比正常方向的K更容易找到。

橘色Z比淺綠色的Z更容易找到。

在一片加號中，L很難辨識。

繪圖：珍妮佛·托比亞斯，概念來自《設計視覺思維》（Visual Thinking for Design. Burlington, MA: Elsevier, 2008），柯林·華雷（Colin Ware）著。

幫助灰姑娘
抵達城堡

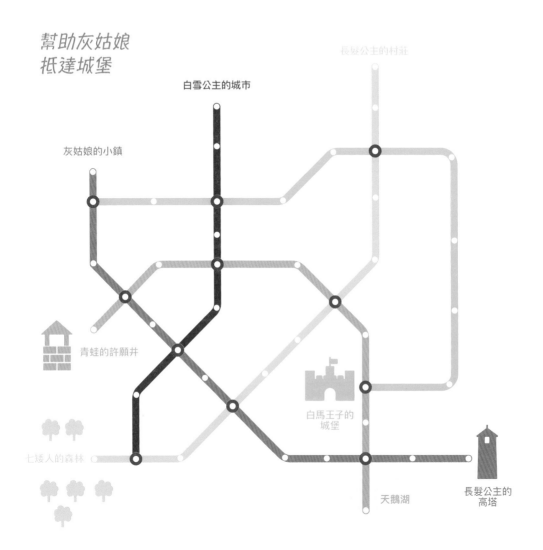

白雪公主的城市

長髮公主的村莊

灰姑娘的小鎮

青蛙的許願井

白馬王子的
城堡

七矮人的森林

天鵝湖

長髮公主的
高塔

網路圖　如果灰姑娘走錯路，她就會通往長髮公主的高塔，而不是白馬王子的城堡。她的感知能力可以幫助她找到正確的道路。五條鐵路線分別有各自的顏色，這就是連續性，每一站都以明顯的黑點標示，很容易找到和看到，這就是相似性。設計師運用這些感知原理，創造出直觀且易讀的資訊圖形。

進階閱讀　〈視覺感知中的完形法則百年史：一、感知群化與形底組織〉（"A Century of Gestalt Psychology in Visual Perception, I. Perceptual Grouping and Figure-Ground Organization," Psychological Bulletin. November 2012: Vol. 138, No. 6, 1172–1217. doi:10.1037/a0029333），約翰·瓦格曼斯（Johan Wagemans）、詹姆斯·艾德（James H. Elder）、麥可·庫伯維（Michael Kubovy）、史蒂芬·帕瑪（Stephen E. Palmer）、瑪莉·佩特森（Mary A. Peterson）、曼尼斯·辛格（Manish Singh）、呂迪格·馮德海德（Rüdiger von der Heydt）合撰。

工具
預設用途

行動是說故事的本質，設計師會創造各式線索和路徑來引導使用者行動，比如按鈕可以點擊、選單可以下拉、頁面可以跳轉、翻面或標註，這些可以直接觸發行動的物件就叫做預設用途。有一些預設用途只是湊巧，像是公車站附近的窗台剛好可以用來放置咖啡杯。人們對預設用途的反應則多半出於本能，例如斷崖定會使人墜落，因此人類和其他生物都會下意識地遠離。但也有些預設用途需要慢慢學習，比如網站或應用程式上的欄位、按鈕和功能表的圖示，都是從實際物件的形象挪用而來，再加上陰影和強化，讓這些數位圖示看起來更加真實，進而觸發使用者採取行動。

繪者：傑森·戈特利布。

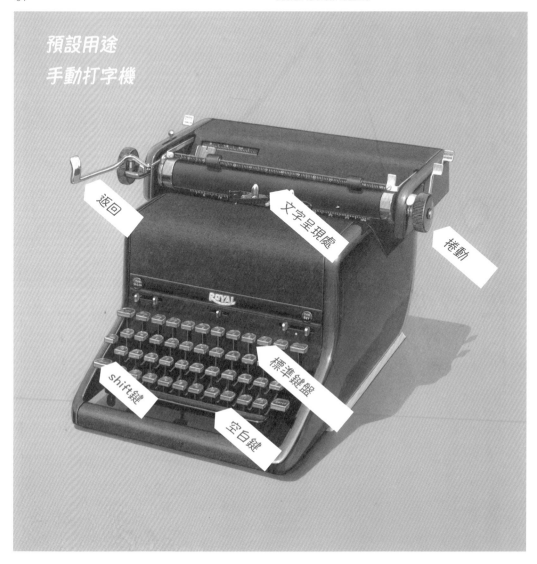

預設用途
手動打字機

返回

文字呈現處

捲動

shift鍵

標準鍵盤

空白鍵

實體預設用途　槓桿、按鈕和輪子等機械裝置,都是一種實體預設用途,它們的形狀、位置、熟悉程度和圖案標記都會刺激使用者採取行動。圖中的打字機是美國工業設計師亨利·德雷夫斯(Henry Dreyfuss)一九四四年設計的,他的哲學是讓「機器適應人,而不是讓人去適應機器」。德雷夫斯的設計保留了五十多年來標準打字機上的特點,包含圓柱橡膠支架,帶有一個輪子可以捲動紙張,以及一根槓桿,打完一行字之後,可以將紙張推往下一行所需的距離。早期的打字機大多會露出機器的內部,但在

德雷夫斯和往後的設計中,只有人們會用到的功能才會設置在機器的外部,現在,許多設備也都遵循著這樣的原則。圖:皇家打字機設計(Design for Royal Typewriter),一九九四年;設計師:亨利·德雷夫斯(美國,1904-1972);美國;不透明水彩、鋼筆及黑色墨水、白色粉筆,米色畫板;46.4 x 35.9公分(18 1/4 x 14 1/8英吋);庫柏休伊特設計博物館館藏;約翰·布魯斯(John Bruce)致贈;1993-65-1。

預設用途
智慧型手機

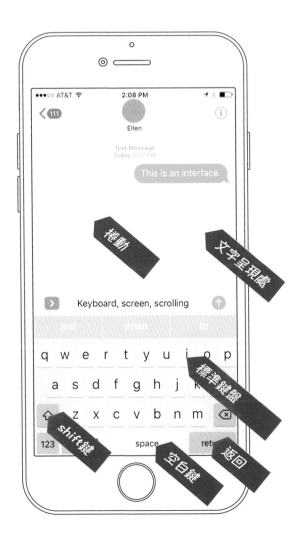

數位預設用途　這張圖中則是手機的簡訊介面，也可以打字和捲動頁面。鍵盤上，細緻的陰影會讓使用者聯想到可觸摸的實體鍵。而最上面一行的前六個英文字母「QWERTY」源自於早期的機械打字機，這種特殊的排列是為了要減慢打字員的速度，讓按鍵的壽命長一點，因為如果打字員的動作太快，按鍵可能會彈起來卡到紙張，讓工作無法順利進行。也就是說，標準鍵盤的設計是為了防止高速作業。

雖然這種機械問題早已解決，但QWERTY的排列仍沿用至今。就算當代的設備和這些老骨董在技術上完全沒有任何相似之處，但人們一旦學會使用這種鍵盤，就很難徹底遺忘它，並重新學習另一種排列法，到了後來科技大幅進步，但人們仍持續使用著這種不合邏輯的預設用途。比起機械打字機，現在的智慧型手機不僅增加了許多實體預設用途，像是Home鍵、相機鏡頭和音量鍵，還有更多數位預設用途，已然成為了新的產品標準。

即時表徵　試試看右圖的視覺測驗，看你能多快從圖中找到推特的標誌。在找到之前，你可能會被一隻老鷹或一架紙飛機困住，但最終還是能在一兩秒內發現目標。

當我們在搜尋特定的人或物時，比如要在停車場裡找出自己的車，或在人群中的找到好友，通常會特別專注於眼前的任務，並剔除所有不相關的細節。視覺是一種主動且目標導向的活動，只會將注意力留給有價值的資訊。推特的標誌設計就採用了獨特的圖素，創建出讓人一眼辨識並做出反應的品牌識別。

你可以用「狗」這個字來做同樣的實驗。在以下幾個段落中，有某一句話裡這個字，你可能會讀到許多近似的文字，像是「犬」或「狂」（原文為dog, fog, dot）等等，但就算遇到阻礙，你還是能很快速地找到你要的東西。這是因為，你運用感知能力以及對閱讀及牌版的熟悉程度，來高效完成工作。

電腦科學家達納·巴拉德（Dana Harry Ballard）將這種過程稱即時表徵（just-in-time representation）。巴拉德率先製作出可類比人類視覺的電腦機械，一九八五年，他協助打造了一台能如人眼一般快運動自動攝影機。無論是在認知科學或人工智慧領域，科學家們都不斷建立出各種視覺模型，運用電腦找出視覺的意義。

在一片充滿各式訊號的迷霧中，我們會簡化眼睛所及的訊息，藉此區分天與地、主體與背景、動態與靜止，還有虛線及圓點。無論是尋找紙張的文字「狗」，或是在擁擠的公園裡尋找走丟的鬆獅，我們都會自動忽略不重要的視覺刺激。但如果有一隻猛犬突然衝進你的視線，你的整個身體都會有所反應。你的手臂會立刻抬起護住自己的臉，肩膀會防禦地縮起，並蹲下來好避開地狂奔而來的路線。此時，對眼下安危不太重要的感官細節一概會受到忽視，比如掛在樹上的塑膠袋，或叮咬你頸部的蚊子。

無論是在設計簡單的標誌或複雜的地圖，都可以將即時表徵這個現象納入考量。使用者會如何在大量資訊中找到你的符號，又將如何穿過層層訊息中看到所需資料？你可以使用顯眼的的圖形和清晰的連結，或將各種元素加以區隔，這都將幫助使用者找到正確意涵，並理解眼前所見。

生物視覺可以即時對眼下任務做出謹慎的判斷，藉此有效利用所處的外部環境。

——英國哲學家安迪·克拉克（Andy Clark）

你可以用多快的速度
找到推特的標誌？

即時辨識　找尋推特標誌時，你並不會一一瀏覽每個圖示。當大
腦準備好搜尋特定的物體、標誌或顏色時，我們就會很快地找到
目標，並忽略其他資訊。繪圖：潘怡。

工具
行為經濟學

人類經常憑藉衝動、直覺或習慣做出決定，並不一定會經過理性分析。其實我們每一天都需要做出快速的選擇，假如你光是選擇公車上的座位，或決定要閱讀網站上的哪篇新聞，就必須先進行一番成本和收益分析，那麼你的一天勢必會非常難熬。行為經濟學 (behavioral economics) 就是在研究人類的決策，在設計中，只要懂得利用尺寸和顏色等設計元素，就能達到敦促或「助推」(nudge) 的效果，讓使用者去點選連結或選擇產品。了解人類的行為模式之後，設計師固然能運用某些炫目的按鍵和閃亮的圖案達到有利的目的，但也可以藉由這些見解來造福社會。

你比較想用
哪一款洗衣
粉？

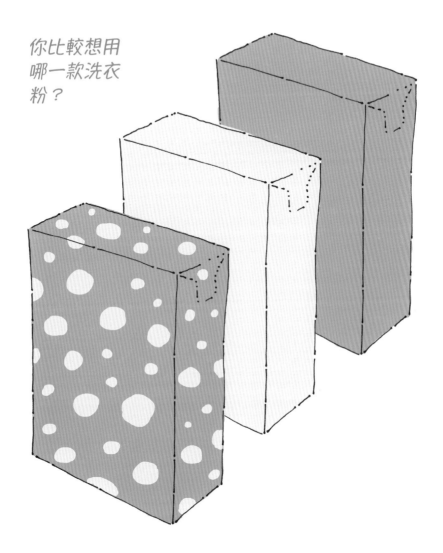

盒子的故事　在某一項研究中，工作人員拿給受試者三盒洗衣粉，讓他們拿回去試用一段時間。其實三個盒子裡的洗衣粉一模一樣，只有外包裝的顏色不同，一盒藍色、一盒黃色，另一盒則藍黃相間。結果每位受試者都最喜歡彩色的那一盒，但回報給研究人員時，他們的理由可不是顏色，而是發表了一番關於洗衣效能的長篇大論。然而事實上，唯一真正的差異只有外盒的設計而已。繪圖：珍妮佛・托比亞斯。

助推的藝術　看似細微的設計決策，比如預選單選鈕，或是改變糖果包裝紙的顏色，都會在使用者不知不覺的情況下影響他們的選擇。行為經濟學者們揭開了這些設計手法如何改變人們的決策。

當要在三種不同的服務方案或三款不同的智慧型手機之間做選擇時，許多人會選擇中間的那一個。因為他們會下意識地認為，最便宜的那個品質一定不夠好，選最貴的又太浪費。因此，行銷人會非常仔細設計各種服務與產品的價格及功能方案，他們知道中間的選項一定會最受歡迎，而其他兩個選項只不過是襯托的角色罷了。

人們也往往會接受預設的安排。讓我們來試想一下，政府要如何提升願意捐贈器官的人數？在某些國家，一般公民只要取得駕照，就會直接被設定為同意器官捐贈，即使更改為不同意的流程很簡單，大多數人也沒有去做。美國則是給予公民明確的選擇權，來決定自己是否要捐贈器官。但當握有了選擇權，人們往往也可能去質疑變得懷疑和猜忌，導致他們拒絕了這種安全、對社會極為有益又能拯救生命的方案。

在美國與世界各地的其他國家，隨著工業化生產的食品成本下降，產量不斷地膨脹，超大份義大利麵和特大杯汽水造成了肥胖症和糖尿病患者增加。有研究顯示，如果把大份餐點偽裝成正常份量，人們就會全部吃完。當店家在糖果桶裡放置一支大勺子，或者大袋洋芋片的價格只比小袋多貴了一塊錢，消費者便會不自覺地增加購買量。

康乃爾大學食品與品牌研究室（Food and Brand Lab）創辦人布萊恩·汪辛克（Brian Wansink）就利用這些知識，推動食品業者生產熱量只有一百卡的零食。他的研究室還發現，比起將軟糖依照顏色分裝，當混和在一起時，人們會吃更多顆，因為他們下意識地認為多種顏色的食物更美味。M&M巧克力也是，不管哪一種顏色，味道其實都一樣，但是假如碗裡的所有糖果都是同一種顏色，大家就不會吃那麼多了。此外，如果告訴人們這是「農場直送新鮮雞蛋」或是「小農栽種萵苣」，不只會影響他們對食物的選擇，也會改變他們對味道的感知。

設計師在應用行為經濟學和其他心理學觀點時務必要謹慎。在網站上設置預選框，或欺騙使用者傳送他們的連絡人清單，這些都叫做「暗黑技巧」（dark pattern），而欺騙別人購買不需要的保險或支持相左的理念，這些都是不道德的。其他常見的暗黑技巧包括將廣告偽裝成文章，也就是釣魚內容，或者是故意讓使用者難以停用某項功能或取消訂閱，這則稱為「蟑螂屋」（roach motel）。

就像醫生一樣，設計師不應該做出任何傷害，要運用語言和設計的美妙力量，來促進共同的利益。

環境因素不僅會在我們不知不覺的情況下強烈影響我們的食量，也改變食物嚐起來的味道。

—— 物理學家雷納·曼羅迪諾（Leonard Mlodinow）

你比較想
吃哪一桶
爆米花？

味覺測試　許多研究證明，不是只有自身的食慾，份量的大小也會影響人們的食量。在一項實驗中，工作人員在電影院門口分送給每位受試者兩桶不同尺寸的爆米花。兩桶的尺寸都大於一般人的正常食量，只是其中一桶比較小一點。較大的那個桶子裡，裝的是不新鮮的爆米花，較小的桶中則裝著剛出爐的爆米花。結果，大多受試者都吃了較大的那一桶，就算裡頭的食物並不新鮮。繪圖：珍妮佛・托比亞斯。

進階閱讀　「暗黑技巧」網站（DarkPatterns.org, accessed July 28, 2017），哈利・布納爾（Harry Brignall）架設。《快思慢想》，康納曼著。《潛意識正在控制你的行為》（Subliminal: How the Unconscious Mind Rules Your Behavior. New York: Vintage Books, 2012），雷納・曼羅迪諾著。《推出你的影響力》，理查・塞勒、凱斯・桑思坦合著。《瞎吃》（Mindless Eating: Why We Eat More Than We Think. London: Hay House, 2011），布萊恩・汪辛克著。

工具
多感官設計

視覺往往是設計的主要焦點，而多感官設計
（multisensory design）超越了這項傳統，將全
方位的身體體驗融入設計之中。人們用各個感官來
經驗這個世界，借助與周遭環境有關的資訊來生
存、避開危險，並與他人交流。比如說，喝一杯咖啡
就包含了多種感官。大腦會將味道、香氣、溫度和口
感等資訊結合起來，創造出「風味」。而你背後倚
靠的那張椅子、透過窗戶灑進室內的陽光、音響傳
來的輕柔樂曲，也無一不影響著你的經驗。語言也
是，舉例來說，你眼前擺著的，只是一杯普通、沒特
色的咖啡，還是帶有李子與堅果香味的宏都拉斯
大橋莊園咖啡（Finca El Puente）？

感官調色板　在美國「反文化咖啡」(Counter Culture Coffee, CCC)
製作的這張圖表中,較大的區域代表的是品嘗者更常飲用的風味,像
是柑橘、莓果和巧克力。CCC預計例行性更新這份咖啡風味輪盤,並
為世界不同地區開發不同的版本,因為味覺和嗅覺的語言都是主觀
的,也具有地域性。設計:提姆·希爾 (Tim Hill)。

調節開關　你可以嘗試摸黑洗澡，任何擁有一般視力的人，都會感到在黑暗中迷失了方向。你可能很難調整水溫，也分不出沐浴乳和洗髮精，但透過這次經驗，你便會了解多感官設計的重要。

下一次開燈洗澡時，再試著注意一下非視覺的感官。比如，當你抓起水龍頭、按壓沐浴乳瓶，或者將有香味的乙二醇及甘油混合物倒在頭皮上時，究竟是怎麼樣的一段經驗呢？你的整趟沐浴體驗中，其實充滿了設計師的巧思。其中，工業設計師和工程師精心打造了水龍頭的手感，還有溫控把手的阻力。包裝設計師運用具延展性的塑膠材料，讓你可以擠壓手中的洗髮乳瓶身，他們還設計了可以摸起來很柔軟，他們設計了彈扣瓶蓋，打開時蓋子依然連接瓶身，不會搞丟。香氣設計師則賦予了沐浴乳與洗髮精香氣，有的柔和，有的提神。

花些時間去觀察材質、形狀和氣味如何與視覺元素相互連結。淋浴設備的形狀設計是否讓你更輕鬆調節水溫？洗髮精瓶身的顏色是否增強了你的感官印象？濃稠的乳白色護髮乳除了能滋養頭皮、修復髮尾分叉之外，是否環保？產品名稱會讓你聯想到潮濕的花園，還是一杯熱帶雞尾酒？你手中的洗髮精絕對不僅是一種去除頭上灰塵和油脂的產品而已，而是一件多感官作品，讓人們的例行公事變得更加愉快和方便。

但盲人或低視力人士的淋浴體驗則和其他人完全不同。他們的觸覺、嗅覺和聽覺會提供更多資訊，幫助他們安全順利地完成日常任務。失智症患者則可能會需要依賴產品之間更鮮明的差異，才能避免混淆，而患有自閉症類群障礙者（Autism Spectrum Disorder, ASD），可能會因為沐浴乳氣味太濃、水太燙，或者水流聲過大，而感到不知所措。

設計學者黛娜・麥克多納提倡同理心設計。她邀請擁有正常聽力與視覺的設計師戴上耳塞或眼罩，前去探索城市或教室，藉此建立同理心，進而了解多感官設計的重要性。她也建議設計師與身障朋友合作，邀請他們以同事或生活顧問的身分加入專案。設計過程中，設計師可以退一步思考，想想看不同能力的人會如何體驗特定的方案。至於數位設計中，目前已有明確的方針可以確保解決方案的通用性。包裝和產品介面設計不只要可供視覺接收，也要能透過觸摸來互動。

進階閱讀　〈當設計學生預見了不可預見者：以實踐為目標的同理心研究方法〉（"Design Students Forseeing the Unforeseeable: Practice-based Empathic Research Methods," International Journal of Education through Art, Vol 11 No 3. 2015, doi: 10.1386/eta.11.3.421_1.），迪娜・麥克多納撰。

摸黑做事　馬里蘭藝術學院的一群學生嘗試摸黑洗澡，並觀察自身的經歷。其中一位同學滑倒了，還有人把水龍頭的旋鈕拔下來，砸到自己的腳。也有些人沒有完全拉上浴簾，洗澡水濺得到處都是。然而，除了這些失誤以外，他們還學到了非視覺的要領。有的同學發現，自己會手腳並用地觸摸，藉此了解空間的範圍。也有的人對不同產品的氣味、觸感甚至聲音，產生更強的分辨能力。繪圖：珍妮佛・托比亞斯。

哪一種包裝在黑暗中也能使用？

相同

這組洗髮乳和潤絲精的瓶身、顏色和文字排版都一模一樣。

相異

這組洗髮乳和潤絲精的瓶身材質、瓶蓋形狀都不同，裡頭裝的產品顏色也不一樣。

相異

這組洗髮乳和潤絲精的瓶身形狀不同，一眼就能看出它們是兩款不一樣的產品。

多效合一

將洗髮乳和潤絲精結合，一瓶多效。採用按壓瓶裝，閉著眼睛都能輕鬆控制用量。

熱咖啡　想像一下你眼前有兩杯外帶咖啡，一杯是星巴克的，用紙杯盛裝，另
一杯則來自甜甜圈店Dunkin' Donuts，裝在保麗龍杯裡。兩個杯子分別講
述了關於味道、功能與價值的不同故事。

　　星巴克的杯子上，店員用黑色簽字筆寫上了你的名字，杯身以瓦楞紙杯套包覆，你的手就不會被溫熱的飲料燙傷。Dunkin' Donuts的杯身摸起來似乎沒那麼燙，每當你舉起杯子喝下一口，飲料的重量會明顯減輕。這種保麗龍杯也比塗料紙杯更厚一些，也更緊貼嘴唇，還帶有一股塑膠味。

　　每一個杯子都是溝通的載體，裡頭盛裝的咖啡也一樣，都代表著出售它的店面和飲用它的消費者。星巴克以較高的價格提供較高級的商品，而Dunkin' Donuts則提倡低成本與便利性。每一個杯子都透過實體互動、標誌和圖案進行交流，無論是裝滿的或飲盡的杯子，也無論是冰的或熱的，又或者紙製和保麗龍，每杯咖啡都在提醒著我們要盡快享用。

　　Dunkin' Donuts的標誌和廣告上，都可以看到一個寬口杯畫在實心的方形上，從杯口升起的曲線象徵著熱氣與香氣，而杯身上，渾圓的粉色與橘色雙「D」字，則呈現出品牌的商標。Dunkin' Donuts成功將這個甜甜圈起家的品牌，拓展到三明治、小吃和飲料等範疇上，而隔熱保麗龍杯更一直是這個受歡迎且價格實惠的品牌象徵。然而，這種杯子可能即將走入歷史。二〇一五年起，他們開始逐漸保麗龍材料，尋找更符合環境永續的解決方案，例如雙層紙杯，或採用未發泡聚苯乙烯，這是一種較堅硬也更光滑的可回收塑膠材料。雖然舊式保麗龍杯目前在各分店已經越來越少見，但它極具代表性的圖案仍然是公司形象的一部份。

紙質還是塑膠？　哪一杯咖啡更適合你？哪一個杯子的手感較好？哪一杯嘗起來更美味？哪杯比較貴？哪一杯比較划算？材料和觸感會影響我們對味道的體驗，還有對品牌的記憶和信念。一九七五年，工業設計師露西亞·德瑞斯皮納斯（Lucia DeRespinas）設計了Dunkin' Donuts的標誌，精準地展現出品牌極具代表性的甜點，也就是那美味厚實的甜甜圈。而綠色的星巴克標誌，則表現出更加天然的氛圍。繪圖：珍妮佛·托比亞斯。

UNSWELLOWED POWDERED MEDICINE
CHEWING A CARROT AFTER DRINKING COFFEE
BURNED BREAD
DANDELION GREENS
THE FIRST TASTE OF COFFEE
EYE DROPS RUNNING DOWN A THROAT
THE REMAINING AFTER SHAVE ON THE FACE
A MEMORY OF DEFEAT
CITRUS PEEL
RED GINSENG EXTRACT TEA
ORANGE JUICE AFTER BRUSHING TEETH

MORNING AFTER HEAVY DRINKING
AN UNRIPE PEACH
FLAT ENGLISH PALE ALE
INSECTS ENTERING THE MOUTH
A ROOT OF A TREE
BILE JUICE
99% CACAO CHOCOLATE
CHEWING CINNAMON STICKS
BRUSH TEETH AND DRINK ORANGE JUICE
TIRED CYCLISTS SIT WITH BEER

A NYC STREET VENDOR PRETZEL
ANYTHING WITH FETA
ANCHOVIES
THE LAST POTATO CHIP
HAMBURGER WITH PLENTY OF KETCHUP
BUFFALO CHICKEN WINGS WATCHING FOOTBALL GAMES
FISHERMAN'S HANDS
A BIG MOUTHFUL OF CAVIAR
CURED OLIVES
NACHOS WITH SALSA AND CHEESE
SWEAT AFTER HARD WORK
RAMEN WITH A SMALL AMOUNT OF WATER
TEARS OF SORROW
SUSHI DUNKED INTO SOY SAUCE
RUNNY NOSE
MOVIE THEATER POPCORN
LONG BOILED CHICKEN NOODLE SOUP
CRISPY BACON IN CARBONARA

美味的字體　就如同Dunkin' Donuts，許多食品公司也會運用排版來傳達的食物的味道和口感。水果冰沙品牌Smoothie King的標誌，則是一頂溶化中的王冠。為了嘗試更多設計的可能，設計師安善旴（Ann Sunwoo，音譯）採訪了人們對於甜、酸、鹹、苦等多種基本口味的反應，並對他們的回應加以詮釋，設計出相關的字體，並選擇不同的顏色和材質來搭配每種口味。設計：安善旴。

進階閱讀　《品嘗字體：字型對我們有什麼影響》（The Type Taster: How Fonts Influence You. UK: Type Tasting, 2015），莎拉·海德曼（Sarah Hyndman）著。

色彩與味道　顏色會讓冰淇淋吃起來更甜、蔬果更新鮮、咖啡更濃醇。這可不是一種虛假或誤導的現象，而是一種生活經驗，體現出我們的感官如何將日常的各種現實混合在一起。

你每吃下一粒軟糖，都是在消耗一項表徵，因為眼前那可口的色彩會刺激你對味道的期望。下次你可以嘗試閉著眼睛吃，沒有了顏色，你可能就很難區分檸檬和萊姆口味，或是草莓或覆盆子味。在厚重的甜味之下，軟糖的鮮豔色調會放大各種水果的口味。

酸味只是檸檬口味的其中一個面向。舌頭上的味蕾可以接收五種基本味道：甜、酸、鹹、苦和鮮味（umami）。除了感知這五種基本味道，人類還可以處理數百萬種不同的香味，這些香味會透過位於鼻腔的嗅覺神經傳至大腦。若少了香氣，檸檬和萊姆便會失去它們的花果香和木質調，這些味道是源自於它們獨特的植物構造。風味還要包含「口感」，像是是酥脆的玉米片和濃稠的酪梨醬，當然也少不了「化學感應」（chemosensory response），例如紅辣椒粉的麻辣與薄荷的清涼，有了這些要素才完整。

顏色會大幅影響我們對於味道的體驗。二〇〇四年一項有關顏色與氣味關係的研究中，受試者被要求要嗅聞許多常見的氣味，有的以顏色輔助，結果顯示，黃色會增強大腦對檸檬氣味的反應，而棕色則強化對焦糖的反應。受試者一一為每種氣味的強度評分，同時，研究人員以功能性核磁共振造影（fMRI）來探測顏色對分數的影響。

設計師可以從這項研究中學到些什麼呢？假如改變包裝、布料、房間或介面元素的顏色，就可以增強產品或空間的意涵或情感價值。顏色與食物和味道之間有強烈的關聯，而不同的食物又與不同的情緒和背景有所相關。如果改變文字、圖像、活動和其他元素的顏色，例如換成熱帶水果或新鮮花草的相關色調，就會影響使用者的反應。許多食品品牌的設計中，都會運用顏色來象徵不同的口味，舉茶葉的例子來說，烏龍茶、伯爵茶和英式早餐茶，外觀雖然相似，但其實味道並不相同，因此，以顏色作為區隔的包裝，能幫助消費者記住不同茶款的味道。

無論是巧克力、醋、洗碗精和洗髮乳，所有外包裝上都自有一套系統，以獨特的顏色來象徵口味或香氣。就算是口味或氣味變化不大的產品，也可以運用顏色來喚起微妙的感官差異，比如零脂肪或全脂牛奶也會以色彩當作記憶線索，雖然這些牛奶喝起來都一樣，但口感上卻略有不同。設計師可以使用各式色調來象徵花香或糖果味，無論是數位或實體物件，比如應用程式上的按鈕或傢俱上的布料，這種手法都能為拓展產品的感官層面。

進階閱讀　〈檸檬及萊姆口味飲料中味道與顏色間的心理關係〉（"Psychological relationships between perceived sweetness and color in lemon- and lime-flavored drinks," Journal of Food Science, 53:1116-1119, 1988），H‧A‧羅斯（H.A. Roth）等撰〈口味的多感官感知：評估色彩對口味辨識的影響〉（"The Multisensory Perception of Flavor: Assessing the Influence of Color Cues on Flavor Discrimination Responses," Food Quality and Preference 18, no. 7: 975-84, 2007.），M‧紮姆皮尼（M. Zampini）等撰。

哪杯飲料比較甜？

哪杯飲料是草莓口味？

味覺測試　你可以找幾位志願者來做這些實驗。將食用色素加入雪碧等本身沒有顏色的甜味汽水中,當顏色加深時,汽水會變得更甜,還是出現更多風味?不同顏色的汽水嘗起來有不一樣嗎?繪圖:珍妮佛·托比亞斯。

Adobe Illustrator的餐飲色板

語言至關重要　用美味的食物或飲料來替顏色命名,可以強化顏色和味道之間的連結。只要為顏色取一個不同的名字,就足以改變它的故事。

白酒的
風味

檸檬
葡萄柚
稻草
香瓜
荔枝
硫黃
黃楊樹
花生
芒果
瓜果
椴樹
奶油
白肉水蜜桃
黃肉水蜜桃
榲桲
柑橘
杏桃
杏仁
花香
梨子

紅酒的
風味

菊苣
芍藥
加州梅
藍莓
覆盆子
丁香
櫻桃
草莓
雪松
麝香
哈瓦那雪茄
巧克力
紫羅蘭
可可
黑醋
菸草
肉桂
紅醋栗
煤炭
柏油

多感官設計

紅酒還是白酒？ 品酒師們都會用比喻來描述香氣。在一項著名的研究中，專業品酒師會將白酒的風味比擬為某些淺色的元素，比如檸檬、稻草等等，並以較深色的元素來形容紅酒，李子、可可等。

如果看不到白酒和紅酒的顏色，你認為自己還有能力區分這兩者嗎？這項挑戰其實沒有你想像中那麼簡單。品酒師以不同的詞彙來描述葡萄酒的香氣，有些詞彙在飲酒者之間是共通的，有些則是由專家慢慢發想出來的。然而，這些詞彙都有一個顯著的特徵，那就是，用來象徵白酒風味的東西大多是淺黃色或是黃色的，例如白桃、柑橘、稻草，而描述紅酒的則更偏向紅色或深色的物體，像是菸草、煤碳、覆盆子等等。其實理性而言，味道本身並沒有顏色，畢竟這是由舌頭或鼻子上的感測器蒐集分子而成。但評價口味和香味並不能算是理性的行為，我們往往會在氣味、口味和顏色之間，建立出強烈的感性連結。我們會用譬喻的方式來傳達自身的反應，將白酒微妙的風味比擬為芒果和稻草的味道與顏色。

二〇〇一年，法國科學家吉爾·莫羅 (Gil Morrot)、弗雷德里克·布羅克 (Frédéric Brochet) 與丹尼·杜博迪厄 (Denis Dubourdieu) 一同研究了色彩對品酒的影響。他們找來五十四位品酒專家來進行多場實驗。首先，他們要求受試者使用目前流通的品酒詞彙，來比較紅酒和白酒的香氣，當然也可以融入自己的形容詞。

在第二輪實驗中，科學家又拿了兩杯紅酒請受試者評價。但受試者不知道的是，這兩杯葡萄酒其實與上一輪的酒一模一樣，只不過白色的那杯被染成了紅色。科學家請受試者挑選幾個前次實驗用過的詞來描述這兩杯紅色葡萄酒的香氣，也可以使用自選詞彙。最後的實驗結果令人十分吃驚。第一輪實驗中，許多受試者會以光線、黃色等相關詞彙來形容白酒，但到了第二輪實驗中，大多數的受試者都以紅酒的形容詞來描述那杯染色的白酒，幾乎沒有用到白酒的詞彙。

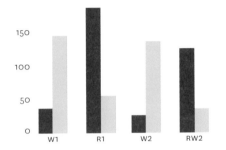

顏色測試 在一項品酒研究中，多數受試者以淺色或黃色物體來描述白酒 (W1) 的香氣，但當這杯白酒被染成紅色時 (RW2)，受試者多半以深色或紅色物體來形容它。插圖概念來自〈氣味的顏色〉("The Color of Odors," Brain and Language. 2001, doi:10.1006/brln.2001.2493)，吉爾·莫羅、弗雷德里克·布羅克、丹尼·杜博迪厄合撰。繪圖：珍妮佛·托比亞斯。

簾幕拉上，場燈亮起。請別忘
了帶走個人隨身物品。

後記

運用語言　傑德‧傑斯林（Jed Jecelin）是國際運動服裝品牌Under Armour的文案，他曾經說過一個故事，是他為公司贊助的活動撰寫網站文案時發生的事。當時，執行長怒氣沖沖地走到傑斯林的辦公室，說：「把註冊頁面上的第二句話念出來。」

傑斯林覺得很奇怪，這麼基本的文字怎麼可能會出問題。他緊張地讀出頁面上的文字給老闆聽：「如果你想參加……」

「停，」執行長嚴厲地說。「我們公司從來不會使用『參加』這個詞，我們只會說是『競賽』。」語言能傳達出性格和觀點。「『參加』聽起來友善而包容，但『競賽』才能表達不懈的動力和能量。後者適合我們品牌，前者不行。」

文字在設計實務中無所不在，像是產品名、大樓告示牌、網站註冊頁面等等，而一份提案或簡報中，也需要有清晰、生動的文字說明。網站上，無論是大標題、小註解或常見問題頁面，好文案都能激發使用者的情緒反應。舉例來說，以下哪一個活動名稱會讓你比較想參加？「為青年組織提升以社區為基礎的影響力」，還是「青年社會行動」？好文案可以邀請人們參與互動，並為產品或服務定調。

每句話中都有一個故事，有一位主角，也有一段情節。句子可以因為帶有懸念，而使人坐立難安，也可能因為冗長而變得枯燥。以下的技巧和訣竅能幫助你提升寫作能力，並為有效的簡報和演講做好準備。

進階閱讀　《寫作風格的意識》，史迪芬‧平克著。《非虛構寫作指南》（On Writing Well: The Classic Guide to Writing Nonfiction），威廉‧金瑟（William Knowlton Zinsser）著。

等等！我有寫作障礙，遲遲下不了筆！

●與其糾結於寫出令人驚艷的開場，不如先列下你想表達的重點，不一定要依照順序列出來。

●寫完之後，將列出的重點分類成數個部份。通常一份提案或簡報都有三到五個段落。

●如果你覺得列清單太過線性式，也可以製作一份聯想圖表，將主要的構想寫在紙張正中央的圓圈中，接著在周圍畫上更多圓圈，寫入相關重點和次要重點。

●開始做研究，蒐集各種實證，才能創造出令人信服的內容。這也能幫助你克服寫作障礙。

我手邊有一些筆記和草稿，接下來呢？

●用輕鬆、對話的手法展開寫作，將注意力放在內容而非用字遣詞上，彷彿你正在對某個人說話。之後可以再回頭修改文字。

●寫作時，首先著重清晰表達，而不要追求巧妙，專注在你想傳達的想法和資訊上。如果你的句子像維多利亞時期的房屋一樣複雜，那就該好好取捨了。

●譬喻法或許能幫你畫龍點睛，但也有可能變成一個大敗筆。你可以使用比喻來闡述或解釋概念，但切勿堆砌詞藻。

我行文清晰有條理，但很枯燥。

●你可以透過質疑和假設來引發讀者的興趣，比如，「或許你求學時期曾經聽過……」，或是「我們產業其中一個最大的錯誤就是……」。

●提出反駁論點，推測可能有哪些異議，並一一加以解決。

●試著為你假想中的產品或構思撰寫一份「常見問答」。新的使用者會對哪些功能有疑問？列出這些問題，然後加以回應問題，讓人們保持興趣。

●大聲朗讀你的文章，聽聽看有沒有句子是重複或笨拙。如果你覺得自己的文章很無聊，你的讀者多半也會這麼認為。

●準備收尾之前，可以先把前面寫過的東西列成一份大綱。比方說，假如你正在製作一份投影片，就把大標題都拉出來看。這些標題有沒有相呼應？其中的故事是否清晰？適時修改標題，可以幫助你重組手頭上的材料。

加強寫作的五種方法

盡量具體，切忌抽象。

抽象：三隻小豬各自用不同建材來蓋房子。

具體：三隻小豬分別以稻草、木材和磚頭來蓋房子。

避免使用被動式。

被動：豬大哥的房子被以稻草搭建。

主動：豬大哥用稻草蓋房子。

以強而有力的動詞來帶動故事。

弱：大野狼在車道旁。

強：大野狼潛伏在車道旁。

強：大野狼在車道旁伺機而動。

更強：大野狼站在車道旁，抽完手裡的最後一支菸。

以呈現取代陳述。

陳述（弱）：大野狼喜歡搞破壞。

呈現（強）：大野狼大吐一口氣，蓄勢待發，接著呼地一聲吹倒了房屋。

避免將動詞轉換成名詞。

名詞（弱）：創新性、破壞性、參與度
以磚頭取代稻草來搭建房屋，造成財務上的損失。

動詞（強）：創新、破壞、參與
以磚頭取代稻草來搭建房屋，造成荷包大失血。

避免贅字，直接了當。

贅字（弱）：我相信、真相是、如前所述
我相信我們應該使用磚頭，而非稻草。

無贅字（強）：就用磚頭，不要稻草。

去蕪存菁　美國文豪福克納（William Faulkner）為流傳已久的名言「殺死你的寶貝」（kill your darlings），賦予了更上一層樓的意涵。他認為，作者必須學會去蕪存菁，要能無怨無悔地刪除他們自豪的文章段落。然而，在嘗試這件殘酷的工作之前，可以再先稍待個幾天或幾周，因為時間一久，編輯冷酷的目光也可能被融化。「殺死你的寶貝」這句話，最早其實是一九一四年某位寫作教授在演講上說的，但他現在已經被世人遺忘。可以參考〈「殺死你的寶貝」到底是誰說的？〉（Who Really Said You Should 'Kill Your Darlings?'" Slate, October 18, 2013, http://www.slate.com/blogs/browbeat/2013/10/18/_kill_your_darlings_writing_advice_what_writer_really_said_to_murder_your.html; accessed July 22, 2017），福瑞斯特·威克曼（Forrest Wickman）撰。繪圖：珍妮佛·托比亞斯。

說個故事吧　運用以下的小提示來腦力激盪，或製作出深度作品集。你也可以混搭各種方法，藉此拓展說故事技巧。祝你玩得開心，並取得意想不到的收穫！

點子	主題	工具
資源分享 設計一套能與朋友和鄰居分享產品和服務的系統	遛狗 電動工具 玩具 網路服務 保母 雜貨店代購 停車	22　敘事弧線 26　英雄旅程 34　分鏡腳本 72　情緒旅程 82　共創 90　人物誌
視覺指引 分為五個步驟，以非語言的元素引導一段過程	炒蛋 掛畫 綁辮子 刺青 檢查輪胎有無漏氣 刻字	22　敘事弧線 34　分鏡腳本
空間路徑 為空間體驗設計平面圖	當地文史展 動物收容所 熱巧克力飲料店 美味熱狗堡餐車 大人的果汁攤 機場保全	22　敘事弧線 26　英雄旅程 72　情緒旅程 90　人物誌 104　色彩與情緒 142　多感官設計
自助 設計一款產品，讓不同背景和能力的人可以實現特定目標	緩解焦慮 多運動 多吃蔬果 多吃糖果 寫俳句 制定五年計畫	72　情緒旅程 82　共創 90　人物誌 100　表情符號 104　色彩與情緒 138　行為經濟學
想像未來 想像某件產品或機構五十年後的模樣	書籍 早餐 金錢 監獄 學校	44　情境規劃 50　科幻互動設計 90　人物誌 96　產品特性 132　角色用途
流程圖 設計一份線性流程圖	呼吸 青蛙的一生 卡債 下雨 細胞分裂	22　敘事弧線 34　分鏡腳本 104　色彩與情緒 126　完形法則

社群地圖	樹	
製作一份地圖，裡面包含一般地圖所沒有的資訊	垃圾桶	
	菸灰缸、吸菸區	
	水溝	
	腳踏車架	
	流動廁所	
	保全監視器	

情緒光譜	快樂	
製作一個包含九種不同感受或情緒一組圖示。設計這個視覺工具時，將不識字或有語言障礙的使用者也一併納入考量	憤怒	
	恐懼	
	飢餓	
	口渴	
	身體疼痛	
	心理痛苦	
	警覺	
	不滿	
	安撫	
	樂觀	
	無聊	
	孤單	
	孤立	

樣式變化	圓形	
用重複元素創造出不同的圖案，也可以在其中加入幾個與眾不同且容易辨識的元素，或是雖然不同卻很難找到的符號	方形	
	植物	
	字形	
	線條	
	波卡圓點	
	眼球	
	腳印	

性別中立	美髮	
為一系列不分性別的產品進行品牌與包裝設計	內褲	
	古龍水	
	刮鬍刀	
	化妝品	
	廁所指引	

非視覺設計	遙控	
設計一款產品，既適合一般使用者，也可以提供給盲人或視障朋友使用	烤麵包機	
	大眾運輸票券	
	地圖	
	金錢	
	手錶、時鐘	

色彩主題	爵士	
設計一套顏色與形狀系統，呈現出非視覺感官	咖啡或茶	
	花草或辛香料	
	緊急通知	
	香水	
	柔軟 / 堅硬	

最後總結
說故事清單

DESIGN IS STORYTELLING

運用以下清單來強化你作品中的行動、情緒和感官影響。不一定要回答每一個題目，可以一邊增進自己的敘事技巧，一邊看看這些問題會將你帶向何處。

行動

你的作品如何展現情節？

作品中的人、物或設計是否會發生變化，或可能有所轉變？

你的作品是否有向使用者提出行動呼籲？

使用者如何參與你的作品，又會如何使用你的作品？

你是否有提供使用者踏上旅程的機會？他們的旅途是自由的，還是被引導的？

你的作品是否會影響他人的行為？人們又會做出什麼樣的回應？

情緒

你的作品基調是單一的，還是會隨著時間而改變？

當使用者參與你的作品時，他們會體驗到什麼樣的心情與情緒？

使用者會在哪個階段感受到能量、情緒或感受的高峰與低谷？

是否能擊中使用者痛點，又能否給予他們回饋？

是否有使用顏色或形象來傳達情感或象徵意涵？

能否與目標使用者建立共鳴？

設計流程中有沒有納入使用者？

你的作品特性是什麼，又是如何呈現出來的？

感官

你的作品提供了哪些視覺旅程給受眾？

是否運用完形法則來建立清晰的分類？

是否能讓受眾以活潑有創意的方式與作品互動？

有特定目標的使用者能否從中滿足所需？

是否有運用設計元素來邀請使用者做出行動？

是否有融入視覺以外的感官，比如觸覺、聽覺、嗅覺或味覺？

是否有運用顏色、材質或形式來放大非視覺的感官？

英雄旅程

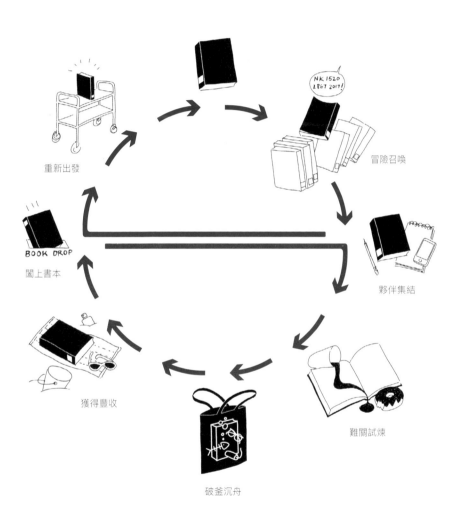

冒險召喚

夥伴集結

難關試煉

破釜沉舟

獲得豐收

闔上書本

重新出發

繪者：珍妮佛・托比亞斯